小女孩的
摺紙遊戲
好多可以玩的可愛摺紙♪

COCHAE ◎著　　彭春美◎譯

漢欣文化事業有限公司
Han Shin Cultural Enterprise Co., Ltd.

目 次

1 ✳ 時髦的 飾品＆手拿物品 ✳ ✳

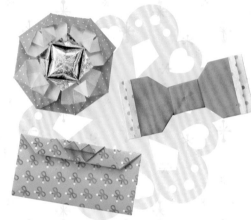

2 ✳ 有趣的 換裝遊戲 ✳ ✳

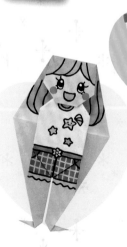

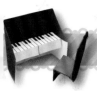

3 漂亮的 娃娃屋

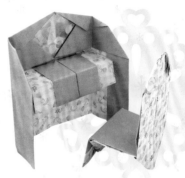

4 快樂的 扮家家酒

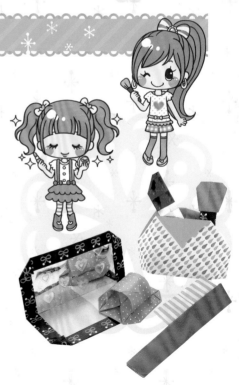

5 ＊生意興隆 開店遊戲 ＊＊ ＊

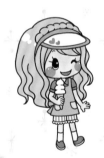

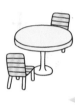

6 來佩戴 可愛的吊飾 ＊ ＊

7 ✳ 興奮又期待 書信＆盒子 ✳ ✳ ✳

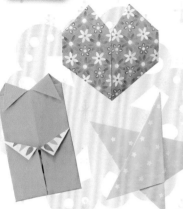

8 ✳ 節慶活動 季節摺紙 ✳

摺紙的種類和記號說明

確實地摺出摺線很重要！要漂亮地完成喲！

摺線位於摺紙的內側。

凸摺
摺線位於摺紙的外側。

翻面
翻到反面。

翻面

轉向
轉到不同的角度。

轉向

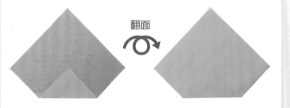 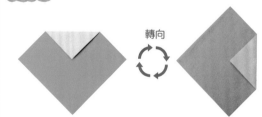

打開做壓摺
將手指伸入箭號 ▷ 的部分後打開，將摺紙壓平。

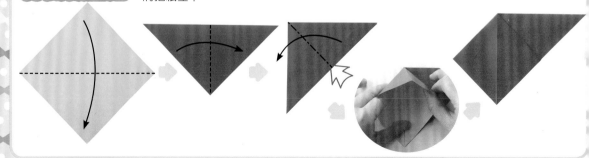

階梯摺

輪流做凹摺和凸摺，
摺成階梯狀。

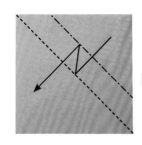 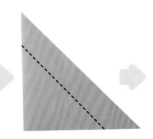 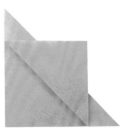

捲摺

重覆做凹摺，
將摺紙捲向內側。

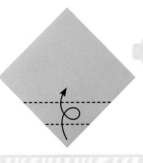 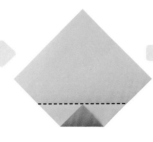

插入

將▲插入●中。

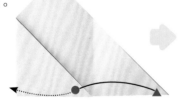

放大・縮小

放大

將整體放大　回復成原來的
　　　　　　　大小

將部分放大，
以便看得更清楚。

原來如此～

向內壓摺

將尖角壓摺入紙張
之間。

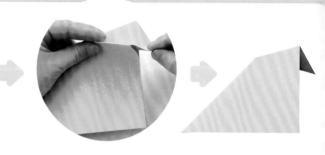

摺成等寬

摺成相同的寬度。

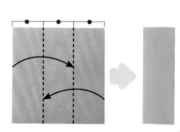

對齊★號來摺

將摺紙的「邊」或
「角」對齊
★號來摺。

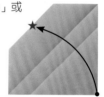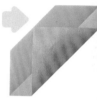

做出摺痕

依照摺線摺好後，
再攤平成原來
的樣子。

挪摺

正面和背面各自只
摺上面一張，翻出
不同的「面」。

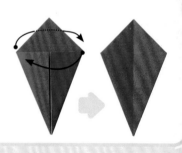

紙張大小

在摺法的頁次中，
所使用的紙張大小標示
如右圖所示。
即便尺寸不合也沒關係，
請使用各種不同大小的摺紙
來摺摺看吧！

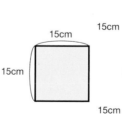

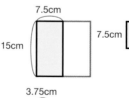

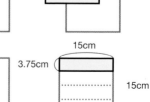

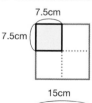

1

時髦的
飾品 &
手拿物品

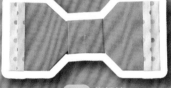

P10 蝴蝶結

P12 手環

P14
手錶

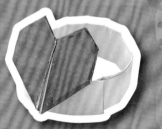

P16 戒指

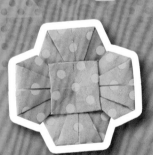

P17 髮飾

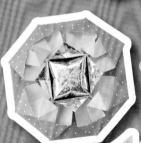

P18
胸針

P24
手機和
兔耳手機套

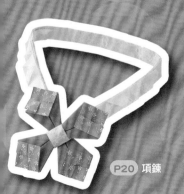

P20 項鍊

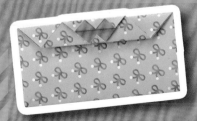

P23 錢包

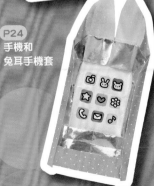

蝴蝶結

紙張大小

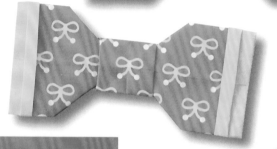

1 對摺。

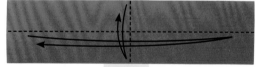

2 縱向橫向對摺做出摺痕後，
打開回復到步驟 **1**。

3 對摺。

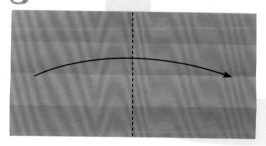

4 上面1張的
右邊約摺2cm。

2cm

5 上面1張對齊☆
邊來摺。

7 摺好的模樣。

翻面

8 左邊約摺2cm。

6 上面1張對齊☆
邊來摺。

9 對齊邊來摺。

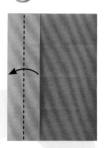

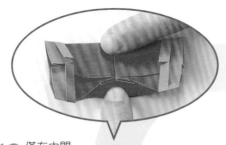

16 僅在中間做出摺痕。

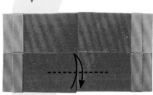

17 將☆號對齊☆邊般打開做壓摺。

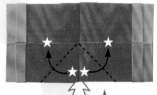

10 上面1張對齊☆邊來摺。

15 將☆線對齊中央線來摺。

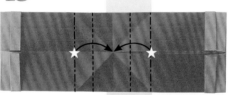

18 另一邊的摺法也相同。

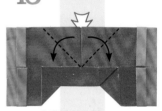

11 打開內側。

14 做出摺痕，打開回復到步驟13。

13 對摺。

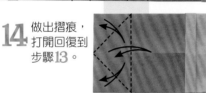

19 摺好的模樣。

12 對齊中央線來摺。

完成了！ 翻面

手環

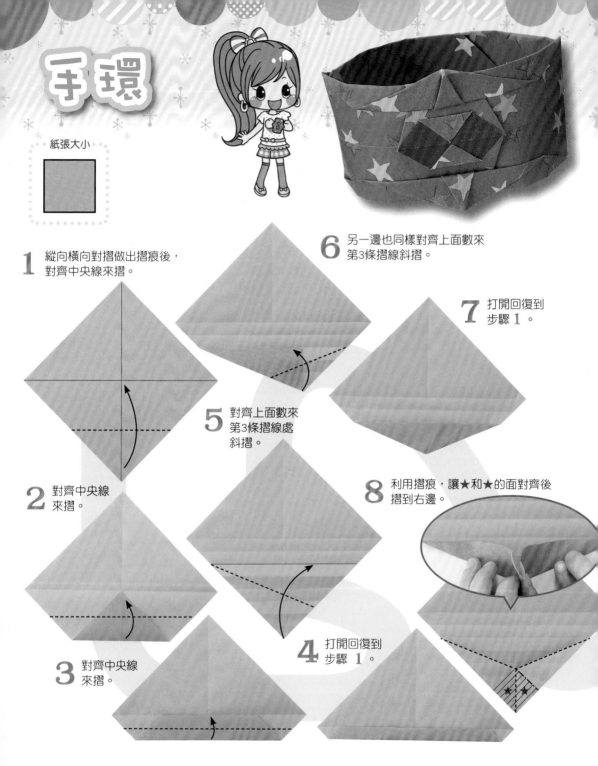

紙張大小

1 縱向橫向對摺做出摺痕後，對齊中央線來摺。

2 對齊中央線來摺。

3 對齊中央線來摺。

4 打開回復到步驟 1。

5 對齊上面數來第3條摺線處斜摺。

6 另一邊也同樣對齊上面數來第3條摺線斜摺。

7 打開回復到步驟 1。

8 利用摺痕，讓★和★的面對齊後摺到右邊。

9 對齊中央線
做出摺痕。

14 另一邊的摺法也同
步驟 2～13。

15 利用摺痕做階梯摺。

10 打開做壓摺。

16 利用摺痕做階梯摺。

13 讓尖角稍微突出
一點地往下摺。

11 依照凹摺→凸摺的順序來摺。

17 往後摺做成環圈，
將●插入▲中。

12 尖角對齊★號來摺。

完成了！

手錶

紙張大小

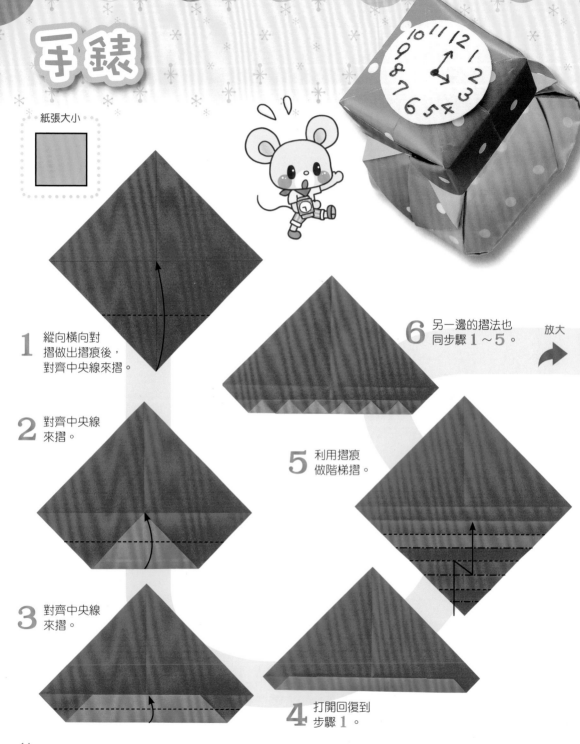

1 縱向橫向對摺做出摺痕後，對齊中央線來摺。

2 對齊中央線來摺。

3 對齊中央線來摺。

4 打開回復到步驟 **1**。

5 利用摺痕做階梯摺。

6 另一邊的摺法也同步驟 **1~5**。　放大

7 對摺。

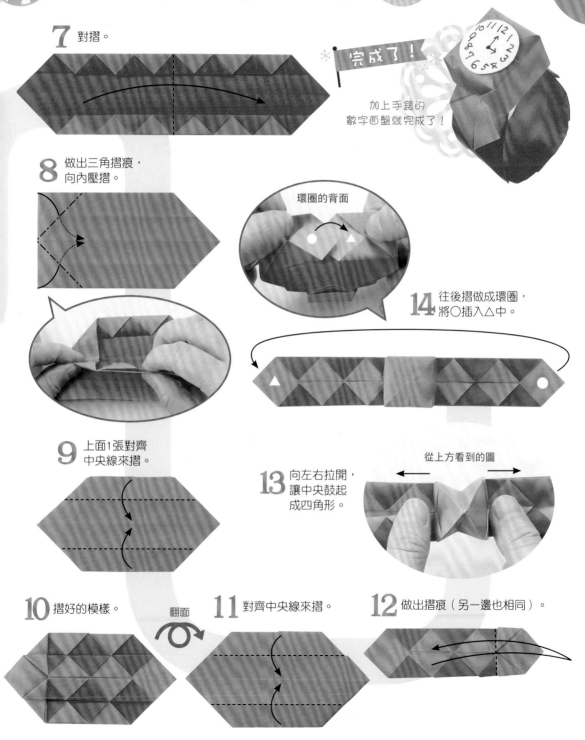

完成了！

加上手錶的
數字面盤就完成了！

8 做出三角摺痕，
向內壓摺。

環圈的背面

14 往後摺做成環圈，
將○插入△中。

9 上面1張對齊
中央線來摺。

從上方看到的圖

13 向左右拉開，
讓中央鼓起
成四角形。

10 摺好的模樣。

翻面

11 對齊中央線來摺。

12 做出摺痕（另一邊也相同）。

戒指

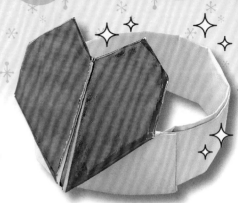

紙張大小

1 下端約摺2cm。

2cm

2 對摺做出摺痕後，對齊中央線往後摺。

3 做出摺痕。

4 打開做壓摺。

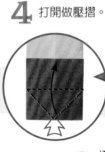

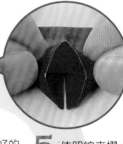

9 依照線來摺。

8 摺好的模樣。

5 依照線來摺。

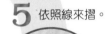

10 依照線往下摺。

翻面

11 往後對摺。

翻面

6 依照線往上摺。

12 往後摺做成環圈。

完成了！

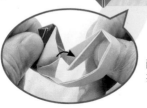

在心型中央確實地做出摺痕，就不容易脫落了哦！

配合手指的大小插入夾縫中。

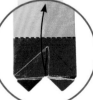

7 將尖角往後摺。

髮飾

紙張大小

8 另一邊的摺法也同步驟 **6**、**7**。

9 挪摺。

10 對摺。

1 對摺。

上下轉向

11 摺好的模樣。

12 如圖般立起，將立起的2個部分向左右拉開。

7 打開做壓摺。

2 對摺。

3 打開做壓摺。

放大

6 做出摺痕。

13 伸入中指，以無名指牢牢壓住下方地拉開，將中央的部分壓扁成四角形。

4 摺好的模樣。

翻面

14 將隱藏在後面的角翻出來。

完成了！

用膠帶將髮圈或髮夾固定在背面即可。

5 打開做壓摺。

15 對齊中央線來摺，將末端插入四角形的下方。

胸針

胸針本體

1 對摺做出摺痕後，對齊中央線來摺。

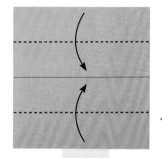

2 對摺做出摺痕後，再對齊中央線做出摺痕。

3 做出摺痕。

4 利用摺痕，讓★線和★邊對齊般地打開做壓摺。

5 另一邊的摺法也同步驟 3、4。

6 依照線來摺。

放大

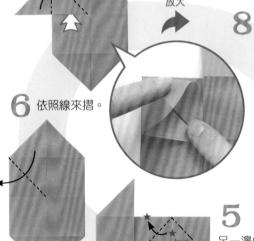

7 打開做壓摺。

8 其他3處的摺法也相同。

放大

9 對齊線來摺。

10 打開做壓摺。

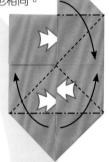

11 其他7處的摺法也同步驟9、10。

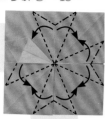

19 摺入的模樣。

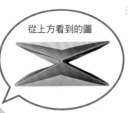
從上方看到的圖

完成了！

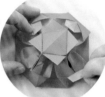
背面用膠帶固定安全別針即可！

20 做出摺痕。

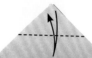

12 尖角對齊●號來摺。

18 做出三角形的摺痕，向內壓摺。

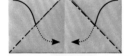
放大

27 放進本體的中央。

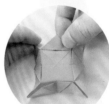

21 上面1張依照線來摺（背面也相同）。

13 依照線來摺。

17 往後對摺。

轉向

22 挪摺

26 打開4片褶片，中芯就完成了。

翻面

從上方看到的圖

14 尖角往後摺。

16 縱向橫向對摺做出摺痕後，對齊中央線來摺。

中芯

23 摺法同步驟21。

24 摺好的模樣。

翻面

15 本體完成。

25 手指伸入裡面，將底部壓扁成四角形。

19

項鍊

紙張大小

項鍊本體（3張）　飾物（4張）

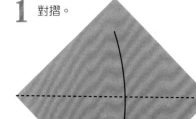

項鍊本體

1 對摺。

2 縱向對摺做出摺痕後，橫向對摺。

3 對摺。

4 對摺。

5 打開回復到步驟 1。

6 對齊中央線來摺。

7 對齊中央線來摺。

8 對齊中央線來摺。

9 在中央線往上摺。

20

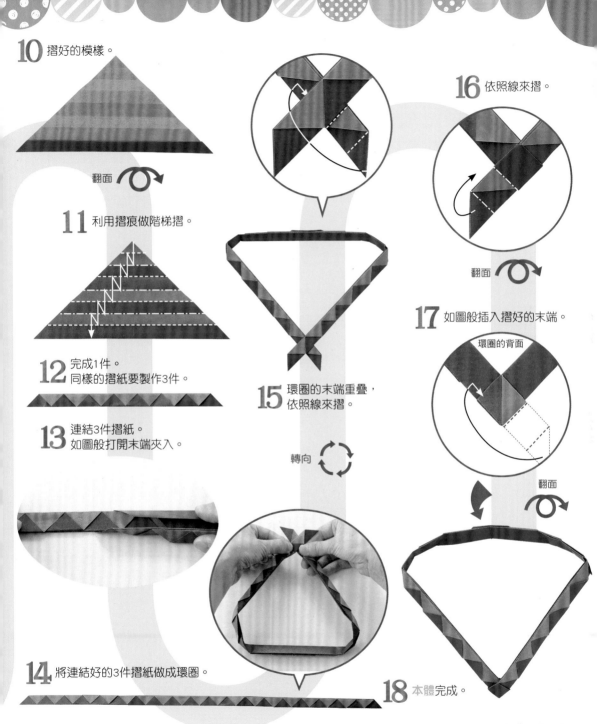

10 摺好的模樣。

翻面

11 利用摺痕做階梯摺。

12 完成1件。
同樣的摺紙要製作3件。

13 連結3件摺紙。
如圖般打開末端夾入。

14 將連結好的3件摺紙做成環圈。

15 環圈的末端重疊,
依照線來摺。

轉向

16 依照線來摺。

翻面

17 如圖般插入摺好的末端。

環圈的背面

翻面

18 本體完成。

向下一頁前進吧!

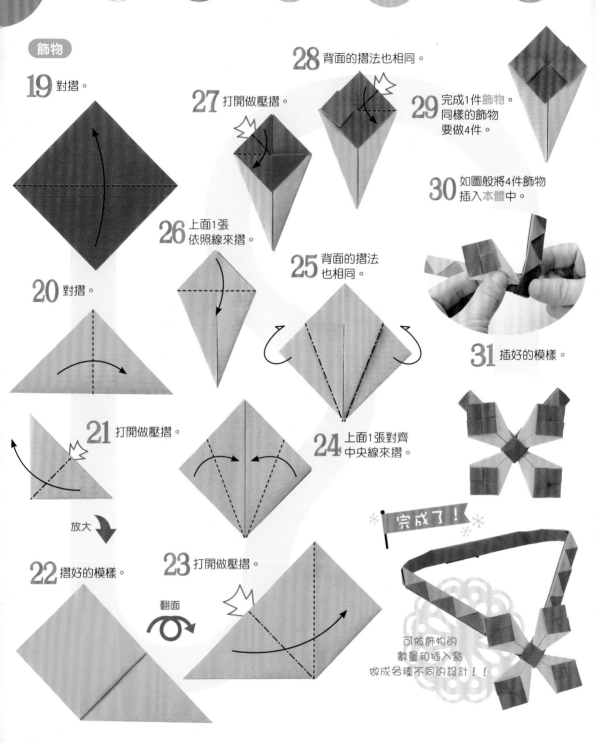

飾物

19 對摺。

20 對摺。

21 打開做壓摺。

放大 ⬇

22 摺好的模樣。

翻面

23 打開做壓摺。

24 上面1張對齊中央線來摺。

25 背面的摺法也相同。

26 上面1張依照線來摺。

27 打開做壓摺。

28 背面的摺法也相同。

29 完成1件飾物。同樣的飾物要做4件。

30 如圖般將4件飾物插入本體中。

31 插好的模樣。

✳ 完成了！ ✳

可依飾物的
數量和插入點
做成各種不同的設計！！

錢包

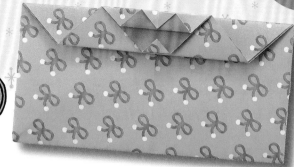

紙張大小

1 縱向橫向對摺做出摺痕後,對齊中央線來摺。

2 尖角摺成三角形。

3 讓3條★線重疊般對摺。

放大

4 依照線來摺。

5 尖角對齊邊來摺。

6 對齊邊來摺。

7 打開回復到步驟5。

8 在最上面的第1條摺線處往上摺。

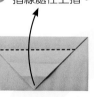

9 在上面數來第2條摺線處往下摺。

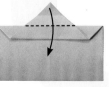

10 做出摺痕。

11 利用摺痕將上面1張往上摺。

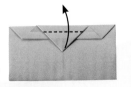

12 對齊中央線來摺。

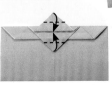

完成了!

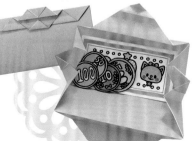

23

手機和兔耳手機套

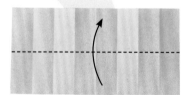

PPP

紙張大小

手機本體　　兔耳手機套

手機本體

1 對摺。

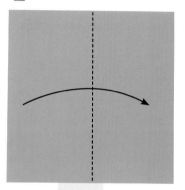

2 對摺。

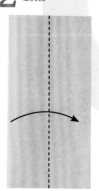

3 對摺。

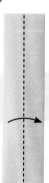

4 打開回復到步驟 1。

5 對摺。

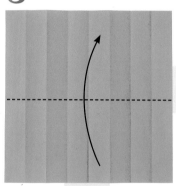

6 對摺。

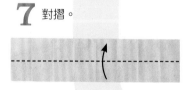

7 對摺。

8 打開回復到步驟 1。

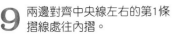

9 兩邊對齊中央線左右的第1條摺線處往內摺。

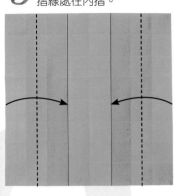

翻面

15 摺好的模樣。

16 手機本體完成了！

兔耳手機套

17 摺法同手機本體的步驟 **1～6** 。打開回復到步驟 **1** 。

18 對齊中央線來摺。

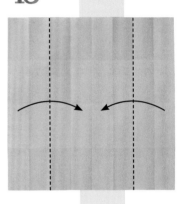

10 在最上面的第1條摺線處往下摺。

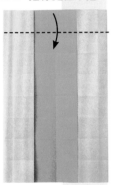

14 兩邊的摺線對齊★線來摺。

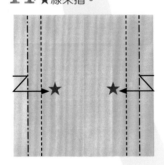

11 對齊最下面的摺線來摺。

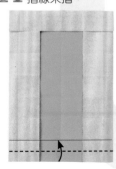

翻面 放大

12 依照線來摺。

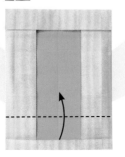

13 摺好的模樣。

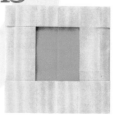

19 做出摺痕。

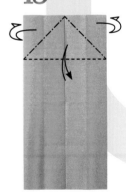

向下一頁前進吧！

20 利用摺痕，讓★線和★邊對齊般打開做壓摺。

24 利用摺痕打開，將耳朵末端做出立體感。

完成了！

畫上畫面就完成了！

25 上面1張對齊線來摺。

翻面

23 對齊左右摺線斜摺。

28 左右對齊手機本體往內摺。

翻面

稍留一點間隙

26 將手機本體插入其中。

21 依照線來摺。

27 下面對齊手機本體往上摺。

22 摺好的模樣。

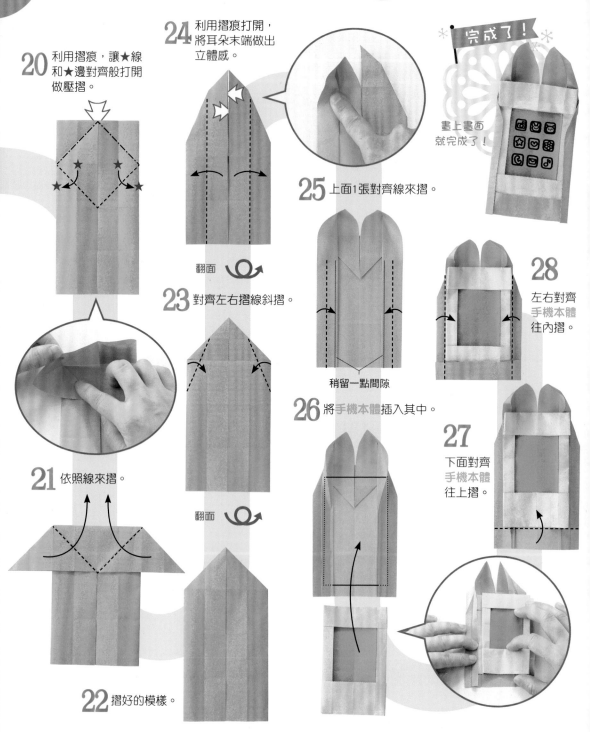

2 有趣的換裝遊戲

P30 洋裝

P28 女孩

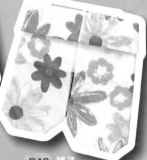
P42 褲子

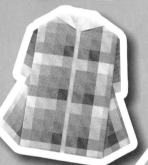
P32 外套

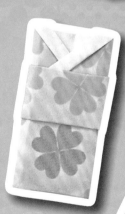
P36 浴衣

P40 裙子

P34 連帽斗篷

P38 襯衫

女孩

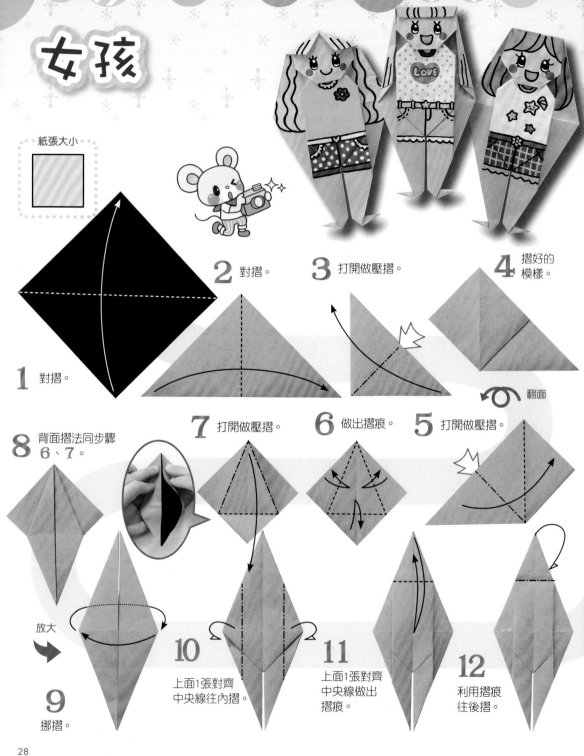

紙張大小

1 對摺。

2 對摺。

3 打開做壓摺。

4 摺好的模樣。

翻面

5 打開做壓摺。

6 做出摺痕。

7 打開做壓摺。

8 背面摺法同步驟 **6**、**7**。

放大

9 挪摺。

10 上面1張對齊中央線往內摺。

11 上面1張對齊中央線做出摺痕。

12 利用摺痕往後摺。

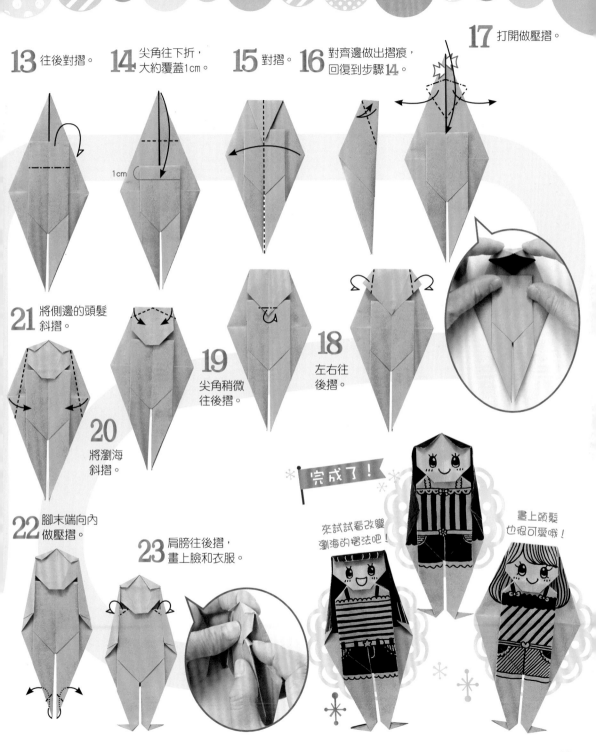

13 往後對摺。

14 尖角往下折，大約覆蓋1cm。

1cm

15 對摺。

16 對齊邊做出摺痕，回復到步驟14。

17 打開做壓摺。

21 將側邊的頭髮斜摺。

19 尖角稍微往後摺。

18 左右往後摺。

20 將瀏海斜摺。

22 腳末端向內做壓摺。

23 肩膀往後摺，畫上臉和衣服。

完成了！

來試試看改變瀏海的摺法吧！

畫上頭髮也很可愛哦！

洋裝

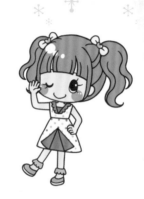

紙張大小

1 對摺做出摺痕。

2 對齊中央線來摺。

8 對齊摺線，
將尖角摺成三角形。

9 尖角對齊邊來摺。

7 打開回復到步驟**5**。

3 對齊中央線來摺。

6 對摺。

10 對齊邊來摺。

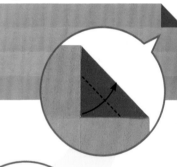

5 對摺。

4 打開回復到
步驟**1**。

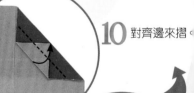

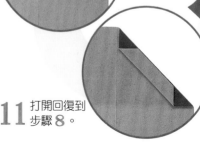

11 打開回復到
步驟**8**。

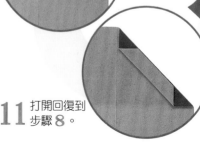

12 對齊中央線來摺。

13 利用摺痕，將尖角做階梯摺。

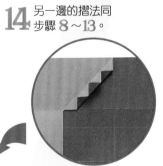

14 另一邊的摺法同 步驟 8～13。

15 摺好的模樣。

16 對齊最上面的 摺線來摺。

翻面

17 打開做壓摺。

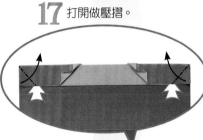

18 摺好的模樣。

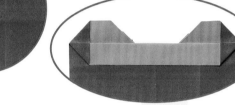

翻面

19 凸摺線對齊☆號 往上摺。

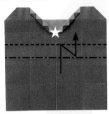

20 左右利用 摺線往後摺。

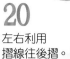
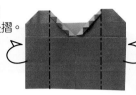

放大

22 完成了！

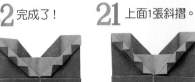

21 上面1張斜摺。

洋裝的穿法

23 將洋裝左右往後 摺疊的部分包住 「女孩」的身體即可。

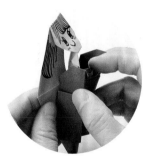

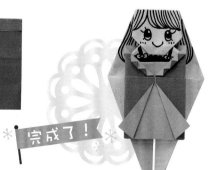

完成了！

外套

摺紙的準備

紙張大小
3/4

① 對摺做出摺痕。

② 下半部做出摺痕。

③ 摺好摺痕的模樣。

④ 剪掉下面的1/4，使用上面的3/4。

1 縱向橫向對摺，做出摺痕。

2 摺好摺痕的模樣。

翻面
5mm

3 上面約摺5mm。

4 摺好的模樣。
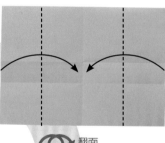

翻面

5 對齊中央線來摺。

6 斜摺。

7 摺好的模樣。

放大
翻面

32

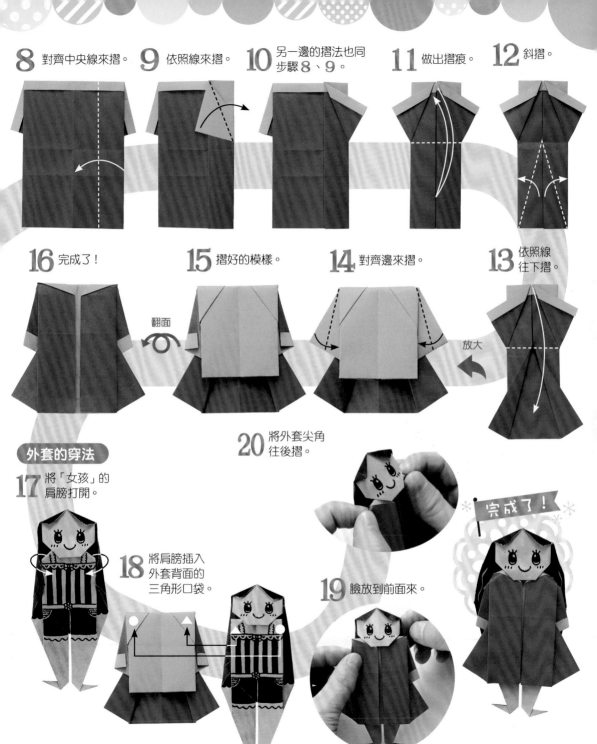

8 對齊中央線來摺。

9 依照線來摺。

10 另一邊的摺法也同步驟 8、9。

11 做出摺痕。

12 斜摺。

16 完成了！

翻面

15 摺好的模樣。

14 對齊邊來摺。

13 依照線往下摺

放大

20 將外套尖角往後摺。

外套的穿法

17 將「女孩」的肩膀打開。

18 將肩膀插入外套背面的三角形口袋。

19 臉放到前面來。

完成了！

連帽斗篷

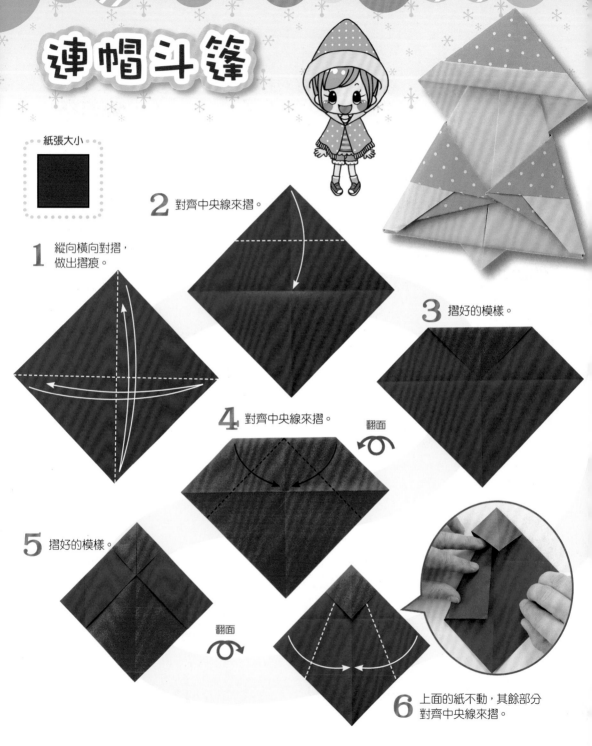

紙張大小

2 對齊中央線來摺。

1 縱向橫向對摺，做出摺痕。

3 摺好的模樣。

4 對齊中央線來摺。

翻面

5 摺好的模樣。

翻面

6 上面的紙不動，其餘部分對齊中央線來摺。

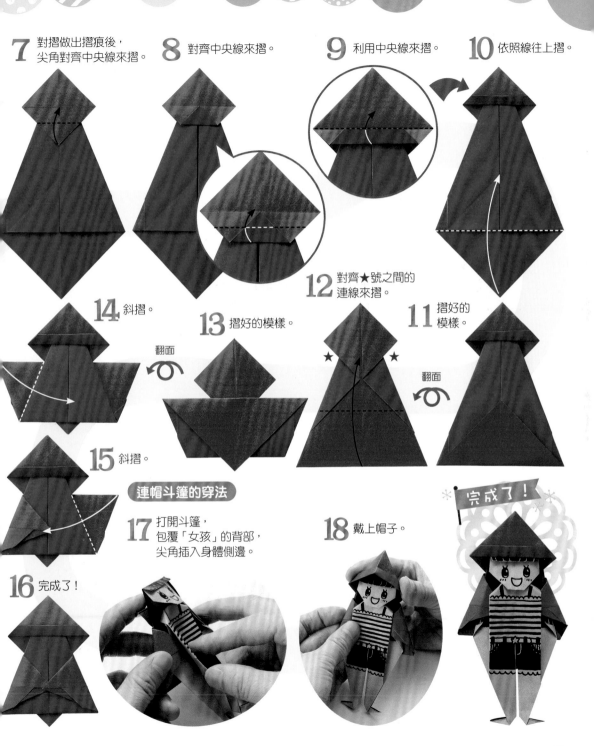

7 對摺做出摺痕後，尖角對齊中央線來摺。

8 對齊中央線來摺。

9 利用中央線來摺。

10 依照線往上摺。

14 斜摺。

13 摺好的模樣。

翻面

12 對齊★號之間的連線來摺。

★　　　★

翻面

11 摺好的模樣。

15 斜摺。

連帽斗篷的穿法

17 打開斗篷，包覆「女孩」的背部，尖角插入身體側邊。

18 戴上帽子。

完成了！

16 完成了！

浴衣

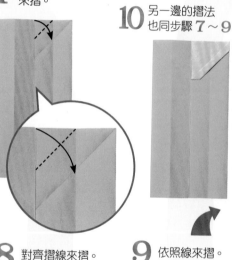

紙張大小

1 對摺。

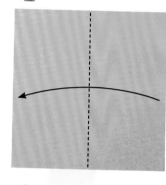

2 對摺。

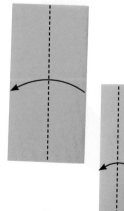

3 對摺。

4 打開回復到步驟 **1** 。

6 上面1張做出摺痕。

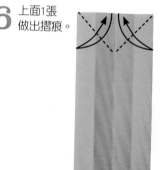

5 對齊中央線來摺。

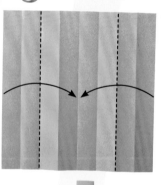

7 尖角對齊摺線來摺。

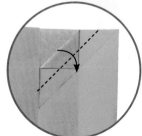

10 另一邊的摺法也同步驟 **7**～**9** 。

8 對齊摺線來摺。

9 依照線來摺。

11 將左側的紙拉過來對齊摺線。

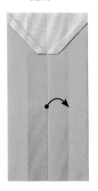

12 將右側的紙翻到上面,對齊最左邊的摺線來摺。

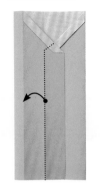

13 以凹摺→凸摺的順序,依照線來摺。

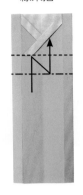

14 對摺,做出摺痕。

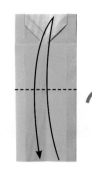

翻面

15 利用步驟14做出的摺痕(★),對齊★邊往上摺。

放大

20 完成了!

翻面

19 摺好的模樣。

18 依照左右的摺線來摺。

17 配合「女孩」的高度,將下面往上摺。

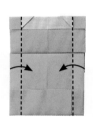

16 上面約摺1cm。

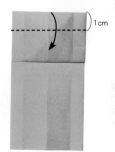

1cm

浴衣的穿法

21 先打開浴衣的背面。

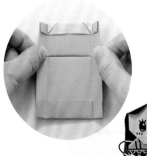

22 打開「女孩」的肩膀。

23 將「女孩」的肩膀插入背面的口袋。

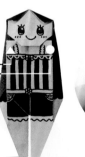

24 將浴衣左右摺入的部分夾入「女孩」的身體。

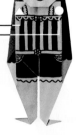

25 臉放到前面來。

完成了!

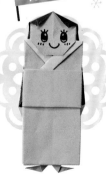

37

襯衫

紙張大小

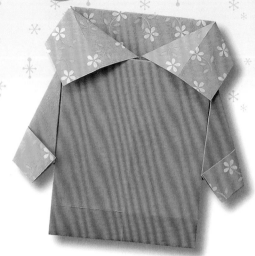

1 縱向橫向對摺做出摺痕。

2 上方往後摺約1cm。

1cm

3 對齊中央線來摺。

4 對齊中央線來摺，做出摺痕。

5 讓★線和★邊對齊般地打開做壓摺。

6 往下摺，讓●角互相對齊。

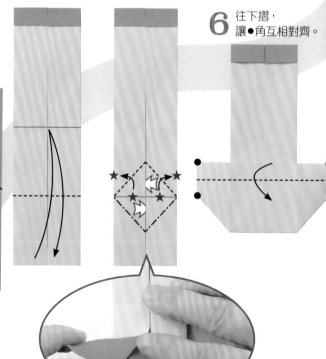

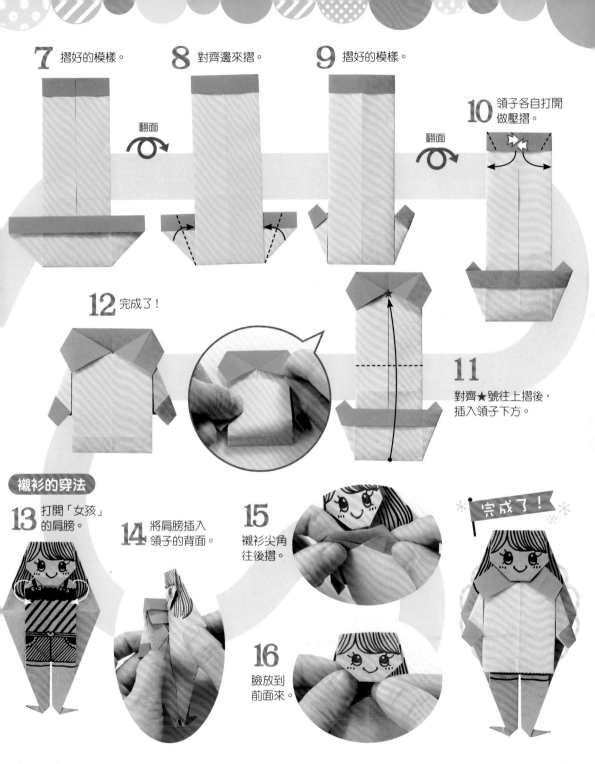

7 摺好的模樣。

8 對齊邊來摺。

翻面

9 摺好的模樣。

翻面

10 領子各自打開做壓摺。

12 完成了！

11 對齊★號往上摺後，插入領子下方。

襯衫的穿法

13 打開「女孩」的肩膀。

14 將肩膀插入領子的背面。

15 襯衫尖角往後摺。

16 臉放到前面來。

完成了！

39

裙子

紙張大小

1 對摺做出摺痕。

2 下面約摺5mm。

5mm

6 對摺。

5 對摺。

4 對摺。

3 對摺。

7 打開回復到
步驟 3。

8 利用摺痕做階梯摺。

15 14 13 12 11 10 9 8 7 6 5 4 3 2 1

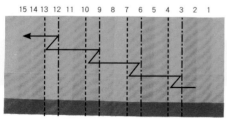

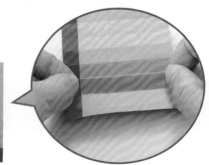

9 摺好的模樣。

翻面

10 對摺。

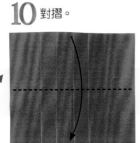

放大

11 上面1張對摺。

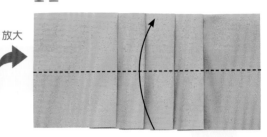

13 斜摺，
做出裙褶。

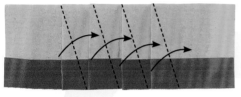

翻面

12 摺好的模樣。

14 將左右邊往後摺。

15 完成了！

完成了！

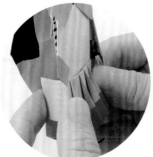

17 配和襯衫的寬度，
調整裙子的左右邊往後摺。

裙子的穿法

16 將穿在「女孩」身上的襯衫
插入裙子的隙間。

褲子

1 3個角對齊來摺。

2 做出摺痕。

3 打開做壓摺。

4 上面1張對摺。

放大

5 僅上面1張對摺，做出摺痕。

6 利用摺痕，上面1張各自向內壓摺，收進內側。

7 收好的模樣。

翻面

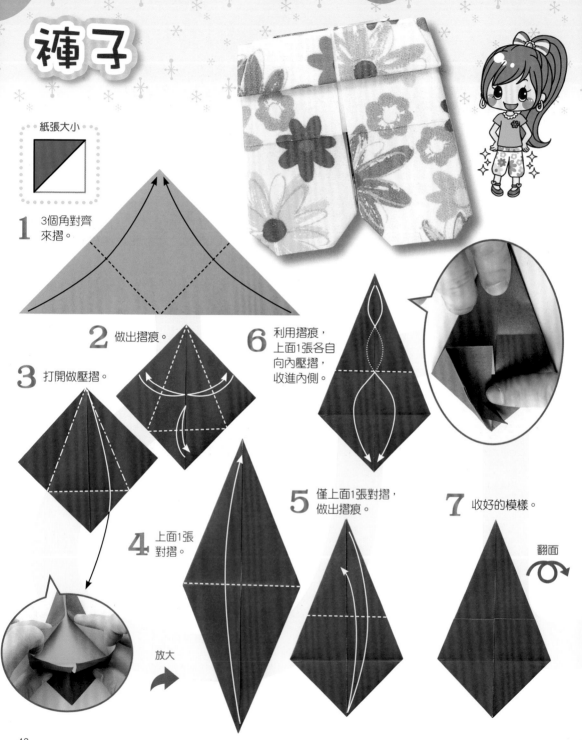

42

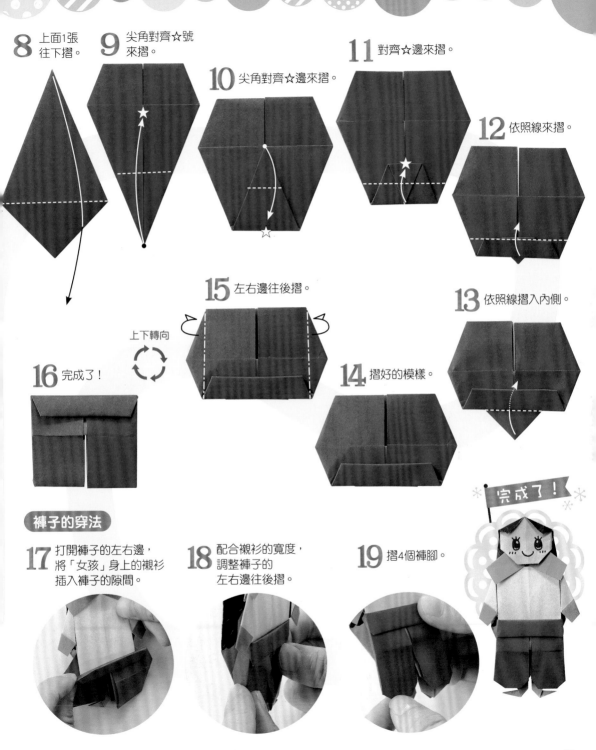

8 上面1張往下摺。

9 尖角對齊☆號來摺。

10 尖角對齊☆邊來摺。

11 對齊☆邊來摺。

12 依照線來摺。

13 依照線摺入內側。

14 摺好的模樣。

15 左右邊往後摺。

上下轉向

16 完成了！

褲子的穿法

17 打開褲子的左右邊，將「女孩」身上的襯衫插入褲子的隙間。

18 配合襯衫的寬度，調整褲子的左右邊往後摺。

19 摺4個褲腳。

完成了！

換裝遊戲
女孩的收藏品！

可以使用各種不同花紋的紙來摺摺看哦！

裙子

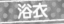
浴衣

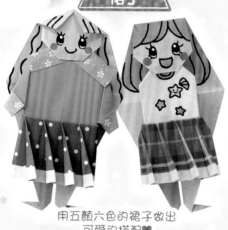
用五顏六色的裙子做出可愛的搭配♥

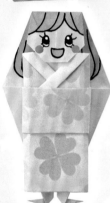
用花朵圖樣做出成熟品味！！

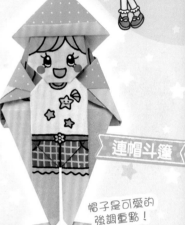
連帽斗篷

帽子是可愛的強調重點！

外套

用格紋來提升時尚感！！

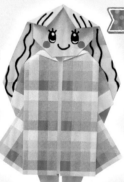

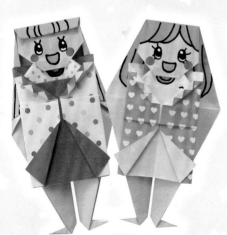
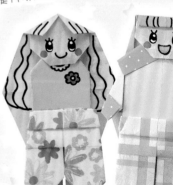

搭配花褲的可愛打扮！

洋裝

圓點和心形圖案充滿偶像風格！

褲子

44

3 漂亮的 娃娃屋

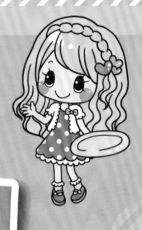

P46　桌子和椅子

P50　電視

P54　床鋪

P51　鋼琴

P52　化妝台

桌子和椅子

桌子

紙張大小

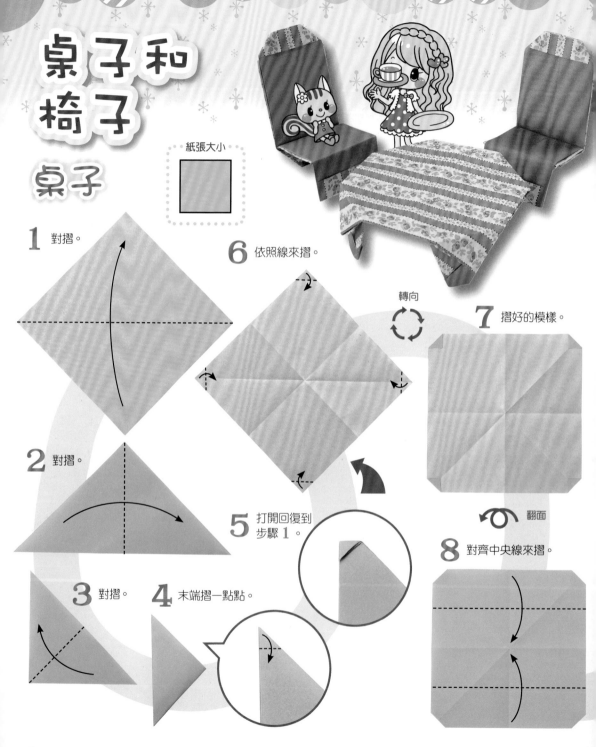

1 對摺。

2 對摺。

3 對摺。

4 末端摺一點點。

5 打開回復到步驟1。

6 依照線來摺。

轉向

7 摺好的模樣。

翻面

8 對齊中央線來摺。

46

9 對齊中央線做出摺痕。

10 利用摺痕，讓★線和★邊對齊般地打開做壓摺。

11 另一邊的摺法也同步驟 9、10。

12 打開做壓摺。

13 做出摺痕。

14 利用摺痕，打開做壓摺。

15 另外3處的摺法也同步驟12～14。

16 依照線來摺。

17 將4個桌腳立起來。

翻面

完成了！

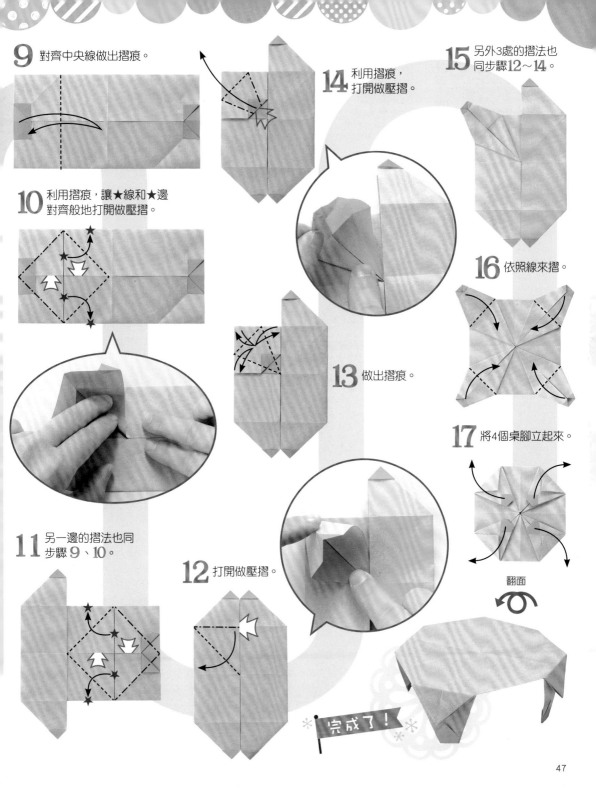

椅子

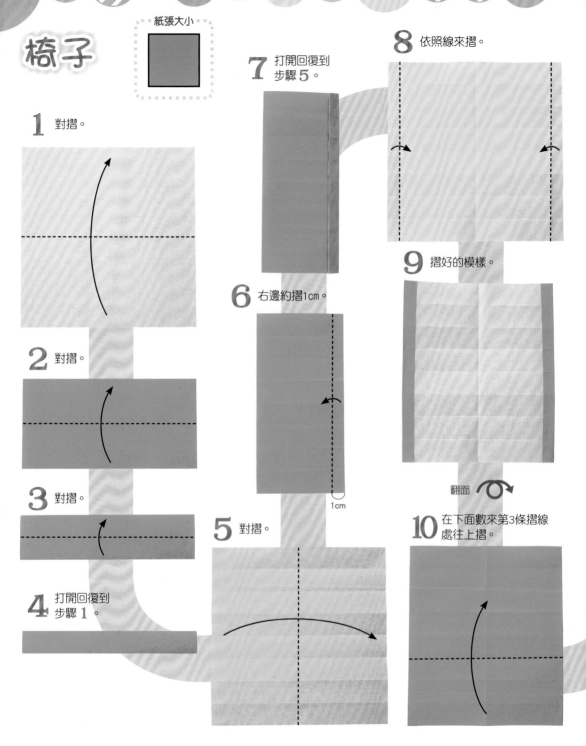

紙張大小

1 對摺。

2 對摺。

3 對摺。

4 打開回復到步驟1。

5 對摺。

6 右邊約摺1cm。

1cm

7 打開回復到步驟5。

8 依照線來摺。

9 摺好的模樣。

翻面

10 在下面數來第3條摺線處往上摺。

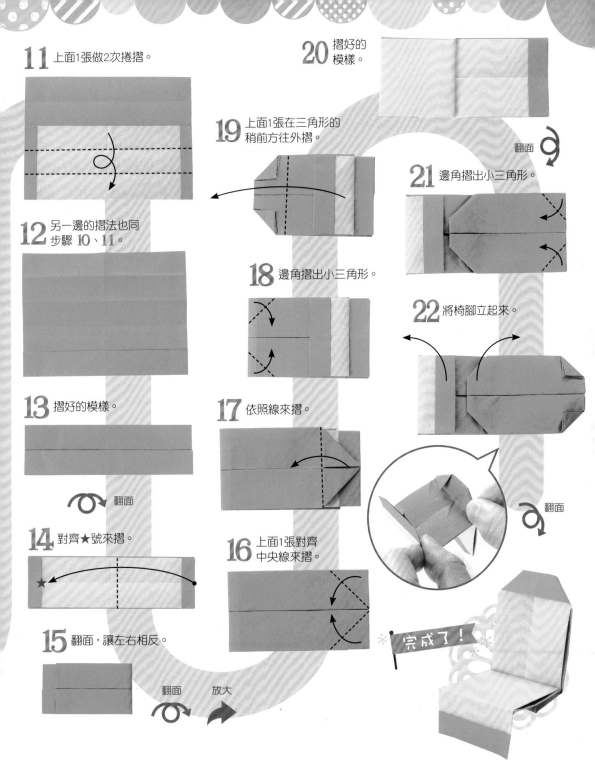

11 上面1張做2次捲摺。

20 摺好的模樣。

19 上面1張在三角形的稍前方往外摺。

翻面

21 邊角摺出小三角形。

12 另一邊的摺法也同步驟 10、11。

18 邊角摺出小三角形。

22 將椅腳立起來。

13 摺好的模樣。

17 依照線來摺。

翻面

翻面

14 對齊★號來摺。

16 上面1張對齊中央線來摺。

15 翻面,讓左右相反。

翻面　　放大

完成了!

電視

紙張大小

1 上面約摺1cm。

1cm

2 對摺。

3 左邊摺2次約1.5cm的捲摺。

1.5cm

4 打開回復到步驟2。

5 在邊端數來第2條摺線處往內摺。

6 下面往上摺約5.5cm左右。

5.5cm

7 利用摺痕往後摺。

8 往後對摺。

9 摺好的模樣。

翻面　放大

10 上面1張對摺。

11 做出摺痕。

12 利用摺痕向內壓摺。

13 打開三角形的部分。

14 將電視的腳立起來。

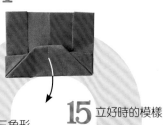

15 立好時的模樣。

翻面

完成了！

50

鋼琴

7 左右往內摺。

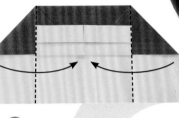

8 打開左右，
拉出裡面的鍵盤部分。

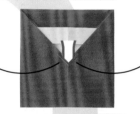

椅子的摺法
請看第48頁。

1 對摺。

6 上面1張在1/3處往下摺。

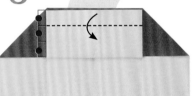

2 對摺做出摺痕。

5 上面1張依照線來摺。

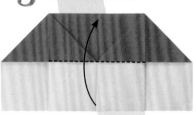

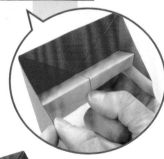

3 對齊中央線來摺。

4 打開做壓摺。

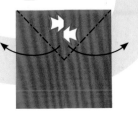

放大

完成了！

畫上鍵盤就完成了！

51

化妝台

紙張大小

| 化妝台 | 鏡子 |

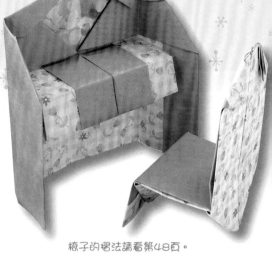

椅子的摺法請看第48頁。

1 對摺。

2 對摺。

3 對摺。

4 打開回復到步驟 1。

5 對齊摺線來摺。

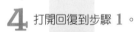

6 對摺。

7 對齊中央線來摺。

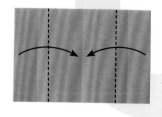

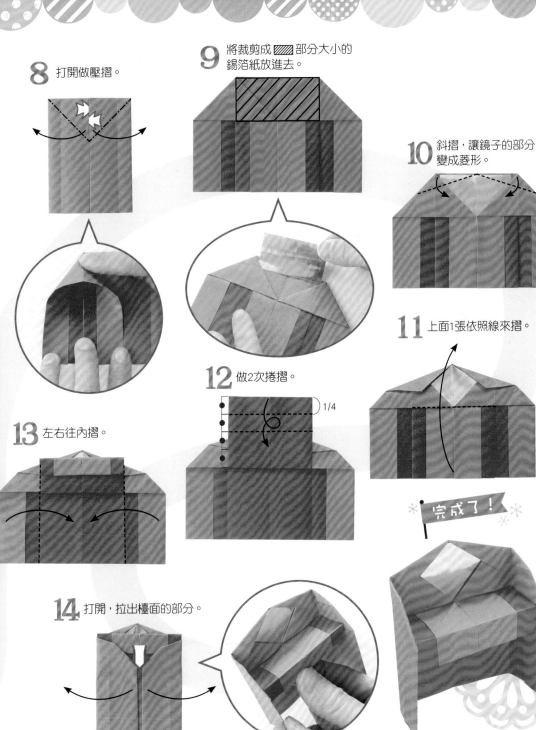

8 打開做壓摺。

9 將裁剪成 ▨ 部分大小的錫箔紙放進去。

10 斜摺，讓鏡子的部分變成菱形。

11 上面1張依照線來摺。

12 做2次捲摺。

1/4

13 左右往內摺。

14 打開，拉出檯面的部分。

完成了！

床鋪

床鋪本體

被子

枕頭

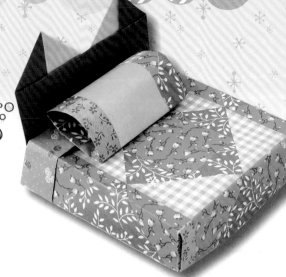

床鋪本體

1 對摺做出摺痕，對齊中央線來摺。

2 做出摺痕。)2cm

3 利用摺痕，讓★線和★邊對齊般地打開做壓摺。

4 依照線來摺。

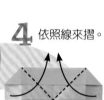

8 摺好的模樣。

翻面

7 各自依照線來摺。)1cm

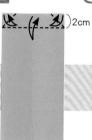

6 在距離上面約1cm處往上摺。)1cm

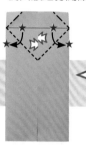

5 上面的部分摺成三角形後，下面預留1cm，整體往下摺。)1cm

9 拿住下面，讓它垂直立起。

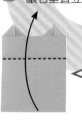

10 如圖般讓床腳立起。

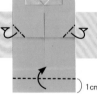

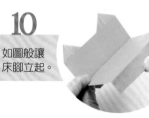

11 床鋪本體完成了！

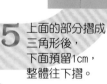

12 對摺。

13 右邊以約1.5cm的寬度做2次捲摺。

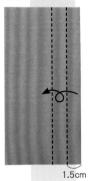

1.5cm

14 下面以約1.5cm的寬度做3次捲摺。

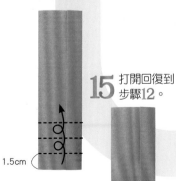

1.5cm

15 打開回復到步驟12。

19 在下方數來第3條摺線處使其垂直立起，打開左右，摺出角度。

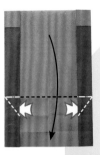

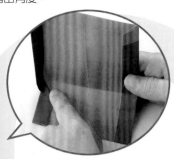

18 利用摺線做2次捲摺。

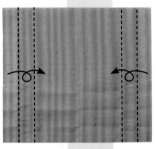

翻面

17 摺好的模樣。

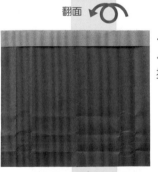

16 上面以約1.5cm的寬度往下摺。

1.5cm

20 利用摺線做2次捲摺。

21 摺好的模樣。

翻面

22 被子完成了！

向下一頁前進吧！

23 對摺。

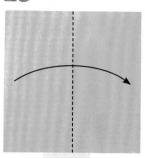

24 在右邊1/3處往內摺。

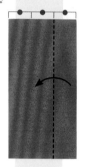

25 打開回復到步驟23。

26 依照線來摺。

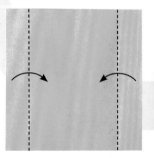

29 將▲插入●中，做成筒狀。

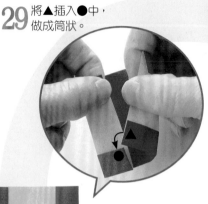

28 對摺做出摺痕，對齊中央線來摺。

翻面

27 摺好的模樣。

30 已經插好的模樣。

翻面

31 將尖突的摺線整理出弧度。

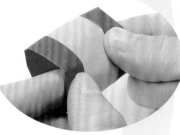

32 枕頭完成了！

將被子和枕頭放在床鋪本體上吧！

完成了！

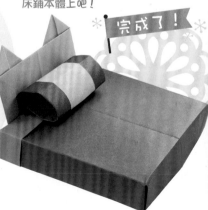

4

快樂的 扮家家酒

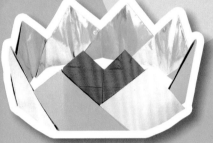

P58 變身成公主！頭冠

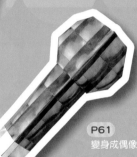

P61
變身成偶像！麥克風

P62 切一切來做菜

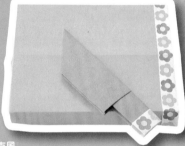

P64
炒一炒來做菜

P66
照顧寶寶

P70 化裝套組

頭冠

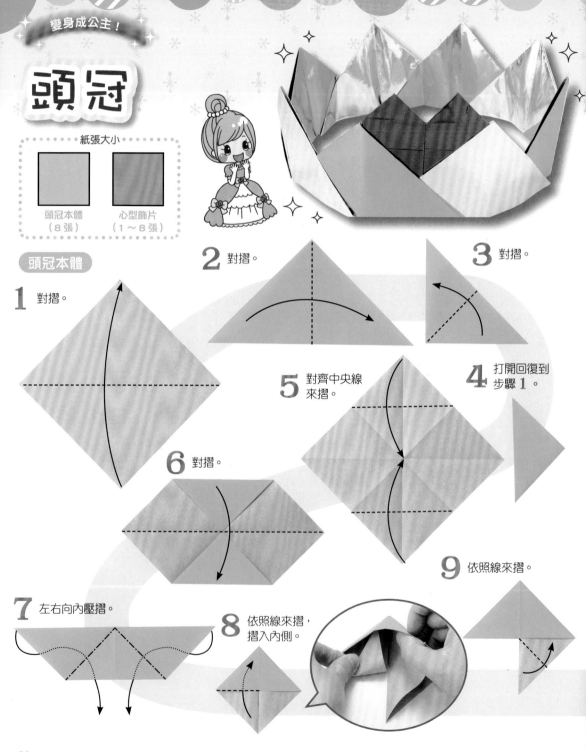

紙張大小

頭冠本體 （8張）	心型飾片 （1～8張）

頭冠本體

1 對摺。

2 對摺。

3 對摺。

4 打開回復到步驟 **1**。

5 對齊中央線來摺。

6 對摺。

7 左右向內壓摺。

8 依照線來摺，摺入內側。

9 依照線來摺。

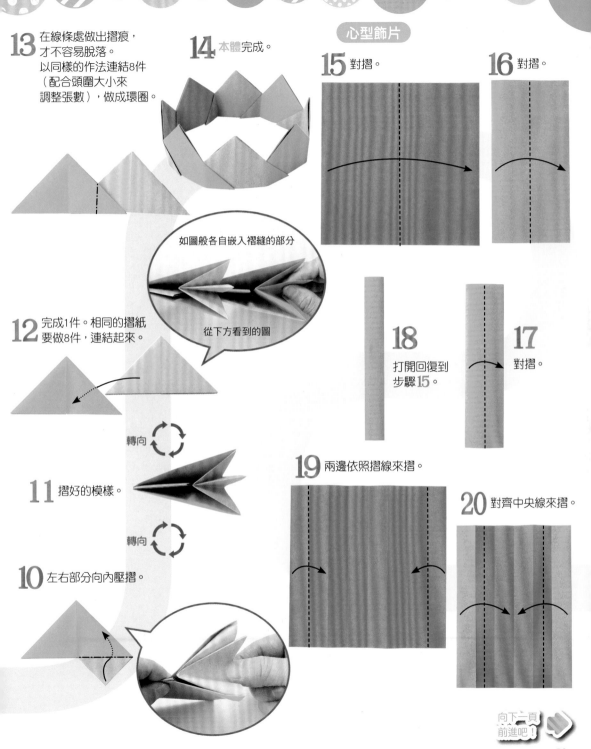

13 在線條處做出摺痕，才不容易脫落。以同樣的作法連結8件（配合頭圍大小來調整張數），做成環圈。

14 本體完成。

心型飾片

15 對摺。

16 對摺。

18 打開回復到步驟15。

17 對摺。

如圖般各自嵌入褶縫的部分

從下方看到的圖

12 完成1件。相同的摺紙要做8件，連結起來。

轉向

11 摺好的模樣。

19 兩邊依照摺線來摺。

20 對齊中央線來摺。

轉向

10 左右部分向內壓摺。

向下一頁前進吧！

21 對摺做出摺痕。

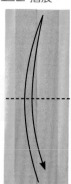

22 對齊中央線做出摺痕。

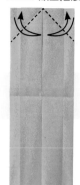

翻面

23 對齊線來摺。

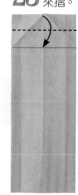

24 打開做壓摺。

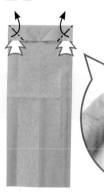

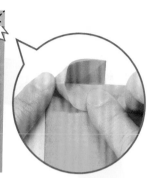

28 摺好放到下面的模樣。

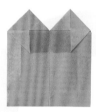

翻面

27 對齊☆號來摺，放到下面。

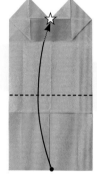

26 對齊中央線來摺。

放大

25 依照線來摺。

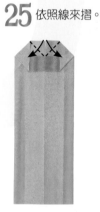

29 飾片完成。

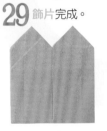

30 將飾片插入本體中。

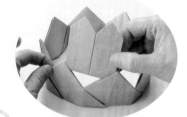

完成了！

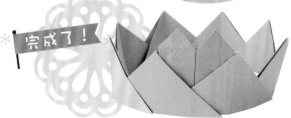

可以依照飾片的數量或插入的地方不同，完成各種不同的頭冠哦！

麥克風

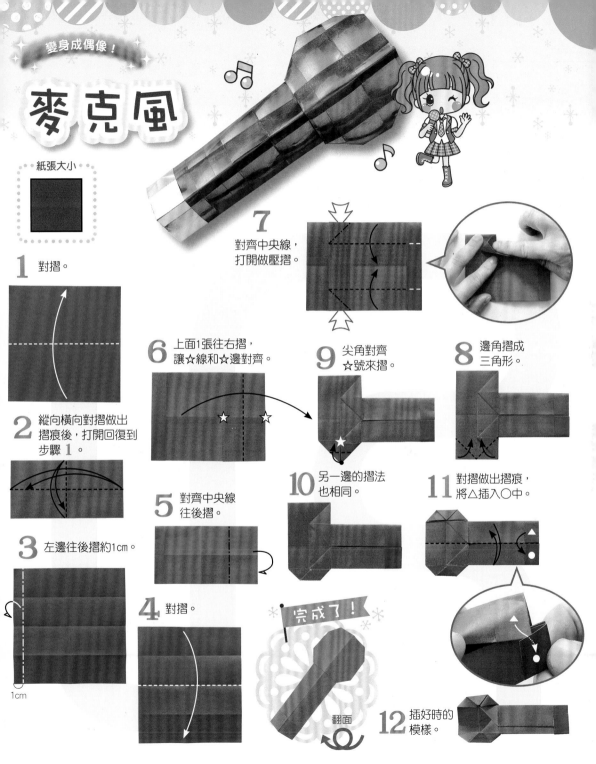

紙張大小

1 對摺。

2 縱向橫向對摺做出摺痕後，打開回復到步驟 **1**。

3 左邊往後摺約1cm。

1cm

4 對摺。

5 對齊中央線往後摺。

6 上面1張往右摺，讓☆線和☆邊對齊。

7 對齊中央線，打開做壓摺。

8 邊角摺成三角形。

9 尖角對齊☆號來摺。

10 另一邊的摺法也相同。

11 對摺做出摺痕，將△插入○中。

12 插好時的模樣。

完成了！

翻面

切一切來做菜

菜刀

紙張大小

1 下面約摺1cm。

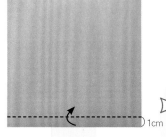

)1cm

2 摺好的模樣。

翻面

3 對摺做出摺痕，
對齊中央線來摺。

放大

7 利用摺痕，
打開做壓摺。

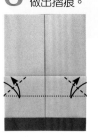

6 對齊後面的邊
做出摺痕。

5 在距離下面約
1.5cm處往下摺。

)1.5cm

4 上面保留
一點寬度
地往上摺。

8 對齊中央線
來摺。

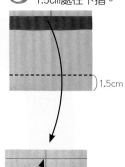

9 對齊★線
來摺。

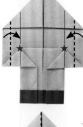

10 對摺。

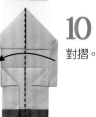

完成了！

砧板

紙張大小

9 左右輕輕打開。

10 一邊打開上面，
一邊利用摺痕
做出左右的稜角
（對齊★線和★邊）。

1 下面約摺1cm。

1cm

做出稜角

8 在兩邊數來第2條
摺線處往內摺。

2 往後對摺。

7 依照摺線
來摺。

11 左右依照線來摺。

3 右邊以約1cm的寬度
做2次捲摺。

4 尖角對齊
摺好的邊
來摺。

5 依照線
來摺。

6 翻面
打開回復到
步驟 **2**。

1cm

完成了！

翻面

炒一炒 來做菜

鍋鏟

紙張大小

1 縱向橫向對摺，做出摺痕。

2 對齊中央線往後摺。

3 對齊中央線來摺。

6 對齊後面的邊做出摺痕。

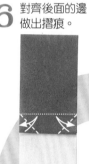

7 打開做壓摺。

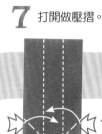
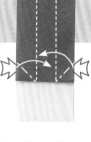

5 依照凹摺→凸摺的順序來摺。

約1.5cm

4 對摺。

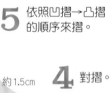

放大

8 斜摺

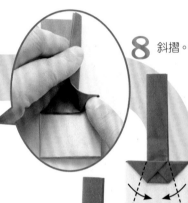

9 摺好的模樣

翻面

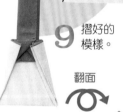

※ 完成了！ ※

64

平底鍋

紙張大小

1 對摺。

2 對摺。

3 打開做壓摺。

4 摺好的模樣。

放大 翻面

5 打開做壓摺。

6 做出摺痕。

7 打開做壓摺。

8 對齊中央線來摺。

9 摺好的模樣。

10 依照線來摺。

翻面

11 依照線來摺，做出立體感。

12 末端互相交錯地摺，左右的尖角摺到後面。

✻ 完成了！✻

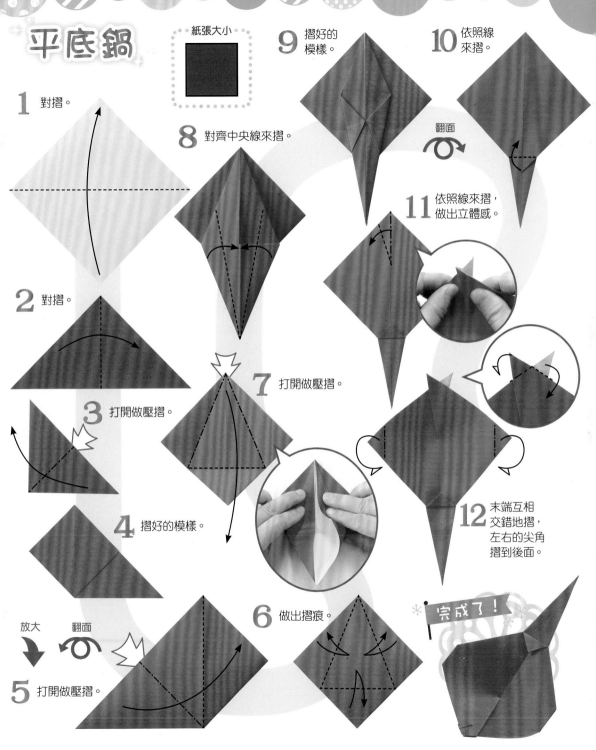

照顧寶寶

小寶寶

紙張大小

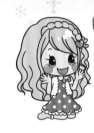

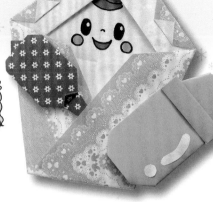

1 縱向橫向對摺做出摺痕後，對齊中央線來摺。

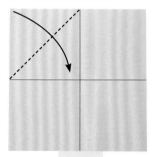

2 以1/3的寬度依照凹摺→凸摺的順序來摺。

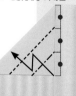

3 尖角對齊邊來摺。

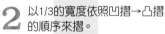

4 右上部分的摺法也相同。

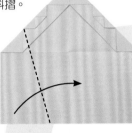

5 斜摺。

6 斜摺。

7 下面往上摺到後面。

8 尖角對齊★號來摺。

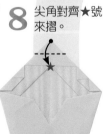

完成了！

畫上臉就完成了！

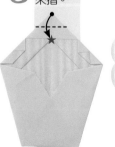

66

奶瓶

紙張大小

1 對摺。

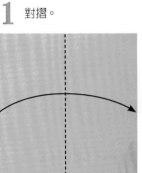

2 對摺。

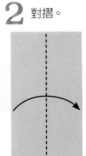

3 對摺。

4 上面1張在約1cm處往上摺。

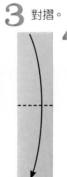
1cm

5 依照凹摺→凸摺的順序來摺。

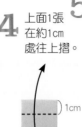
1.5cm
2.5cm

放大

6 對齊後面的邊做出摺痕。

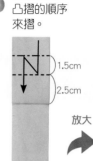

8 邊角摺成三角形。

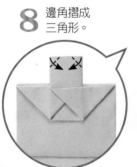

7 打開做壓摺。

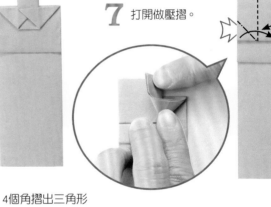

9 上面1張斜摺。

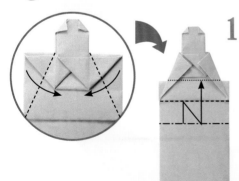

11 4個角摺出三角形（上面2個角僅摺1張）。

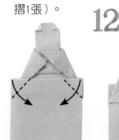

12 摺好的模樣。

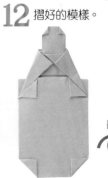

完成了！

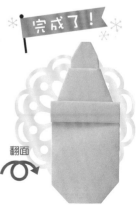

翻面

10 對齊後面的邊往上摺。

手搖鈴

紙張大小

1 對摺。

2 對摺。

3 打開做壓摺。

放大

4 摺好的模樣。

翻面

5 打開做壓摺。

6 做出摺痕。

7 打開做壓摺。

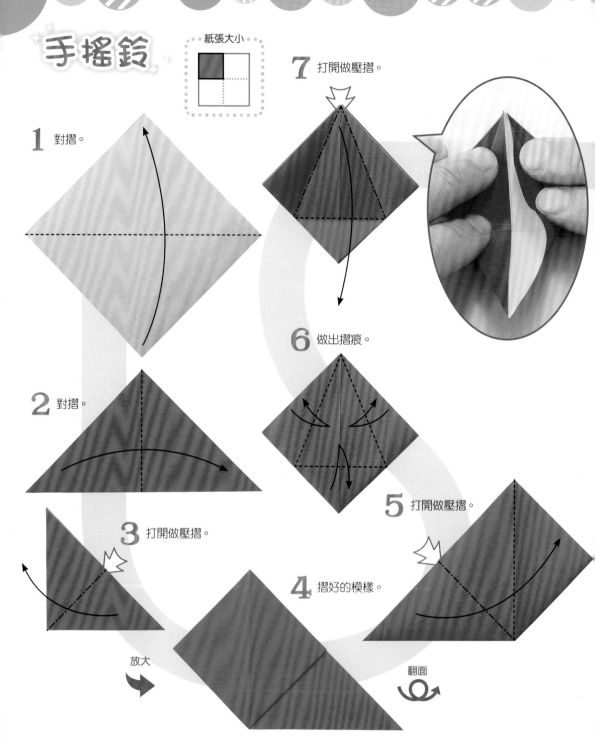

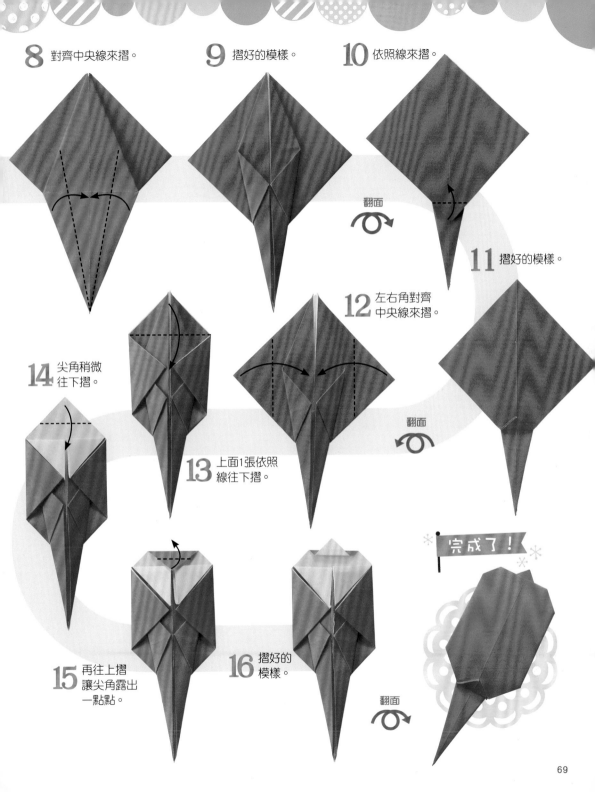

8 對齊中央線來摺。

9 摺好的模樣。

10 依照線來摺。

翻面

11 摺好的模樣。

14 尖角稍微往下摺。

12 左右角對齊中央線來摺。

翻面

13 上面1張依照線往下摺。

15 再往上摺讓尖角露出一點點。

16 摺好的模樣。

翻面

完成了！

化裝套組

粉盒

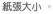

紙張大小

粉盒本體	粉餅	鏡子
		10cm×5cm

粉盒本體

1 對摺。

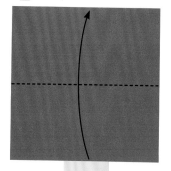

2 上面1張以約1cm的寬度做2次捲摺。

1cm

3 打開回復到步驟 **1**。

4 對摺。

5 右邊約以1cm的寬度做2次捲摺。

1cm

6 打開回復到步驟 **4**。

7 左右利用摺線做2次捲摺。

8 上下利用摺線做2次捲摺。

9 本體完成。

10 在右邊1/3處往內摺。

11 在上下1/3處往後摺。

12 摺好的模樣。

13 如圖般插入本體的下半部。

14 上半部則插入作為鏡子的錫箔紙。

完成了！

15 4個角往內摺。

16 對摺做出摺痕。

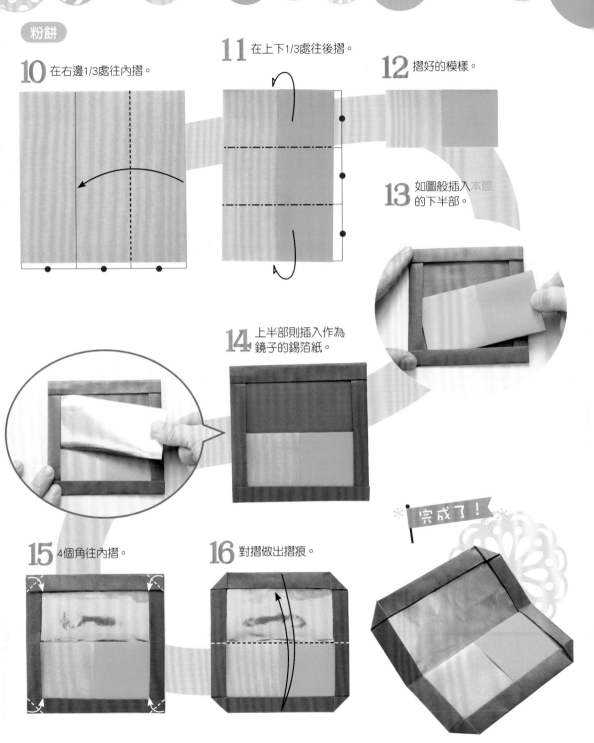

粉撲

紙張大小

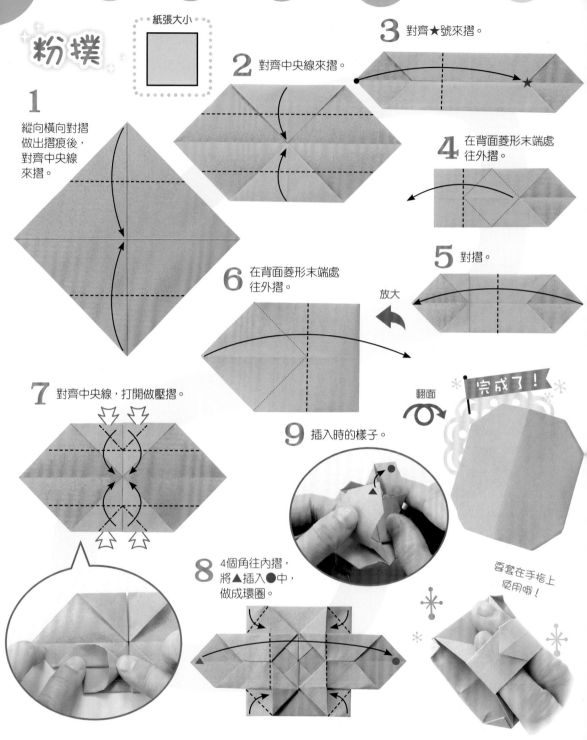

1
縱向橫向對摺
做出摺痕後，
對齊中央線
來摺。

2 對齊中央線來摺。

3 對齊★號來摺。

4 在背面菱形末端處
往外摺。

5 對摺。

放大

6 在背面菱形末端處
往外摺。

7 對齊中央線，打開做壓摺。

8 4個角往內摺，
將▲插入●中，
做成環圈。

9 插入時的樣子。

翻面

完成了！

要套在手指上
使用哦！

腮紅刷

‧紙張大小‧

1 對摺做出摺痕後，右邊對齊中央線來摺，
左邊以約1cm的寬度來摺。

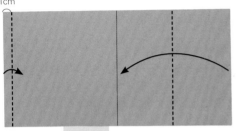

1cm

2 對摺做出摺痕後，
對齊中央線往後摺。

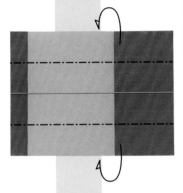

3 依照凹摺→凸摺的順序來摺。

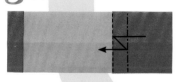

4 翻面，
讓左右相反。

放大
翻面

5 對齊後面的邊做出摺痕。

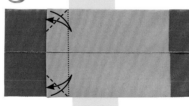

6 打開做壓摺。

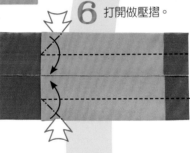

7 斜摺。

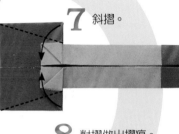

8 對摺做出摺痕。

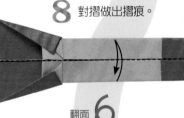

翻面

9 尖角往後摺。

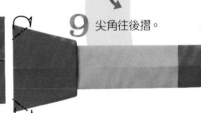

完成了！

73

髮梳

梳齒　　握柄

梳齒

1 對摺。

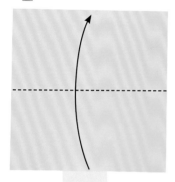

2 對摺。

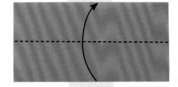

3 打開回復到步驟 **1**。

4 對齊摺線來摺。

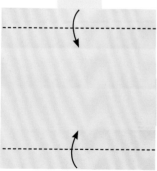

1　2　3　4　5　6　7

放大

翻面

8 打開回復到步驟 **5**。

7 對摺。

6 對摺。

5 對摺。

10 往後對摺。

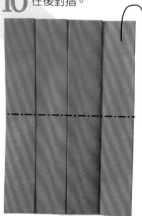

11 表面和背面的下半部分往上摺。

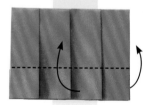

12 梳齒完成。

握柄

13 對摺。

14 對摺做出摺痕後，
左右往內摺，
留下一點空隙。

15 摺好的模樣。

16 如圖般上方約留2cm，
將梳齒夾入握柄中。

2cm

17 對摺。

18 斜摺。

19 將超出的部分
摺入內側。

翻面

20 摺好的模樣。

完成了！

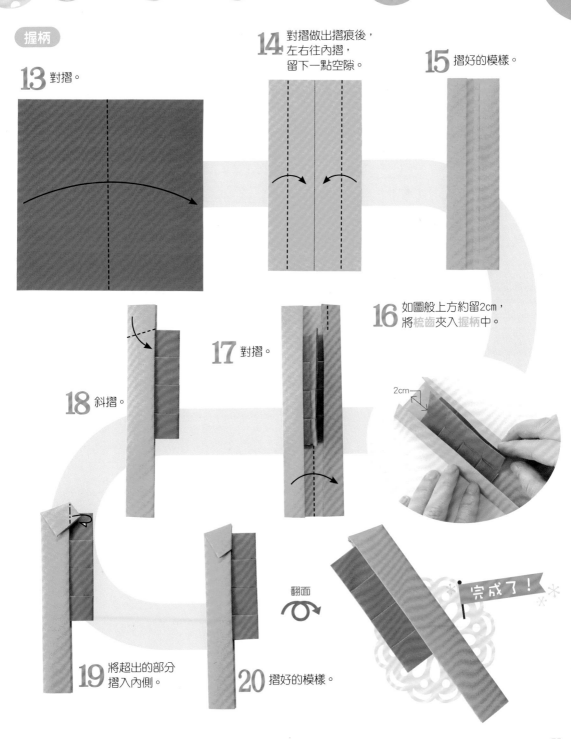

化妝包

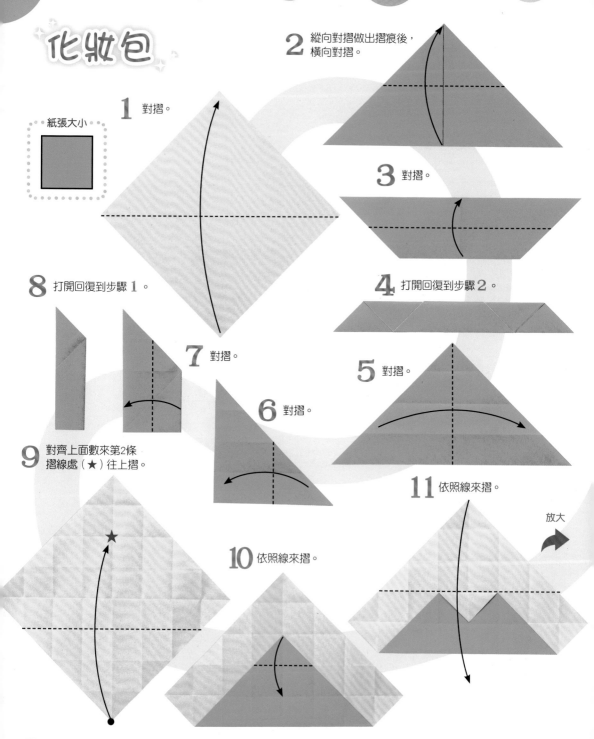

1 對摺。

紙張大小

2 縱向對摺做出摺痕後，橫向對摺。

3 對摺。

4 打開回復到步驟2。

5 對摺。

6 對摺。

7 對摺。

8 打開回復到步驟1。

9 對齊上面數來第2條摺線處（★）往上摺。

10 依照線來摺。

11 依照線來摺。

放大

12 依照線來摺。

13 摺好的模樣。

翻面

14 對齊中央線來摺。

16 對齊中央線來摺。

15 依照線來摺。

17 另一邊的摺法也同步驟**14**～**16**。

20 把裡面摺疊的部分也拉出來。

18 摺好的模樣。

完成了！

翻面

19 將上面1張往上拉地打開裡面。

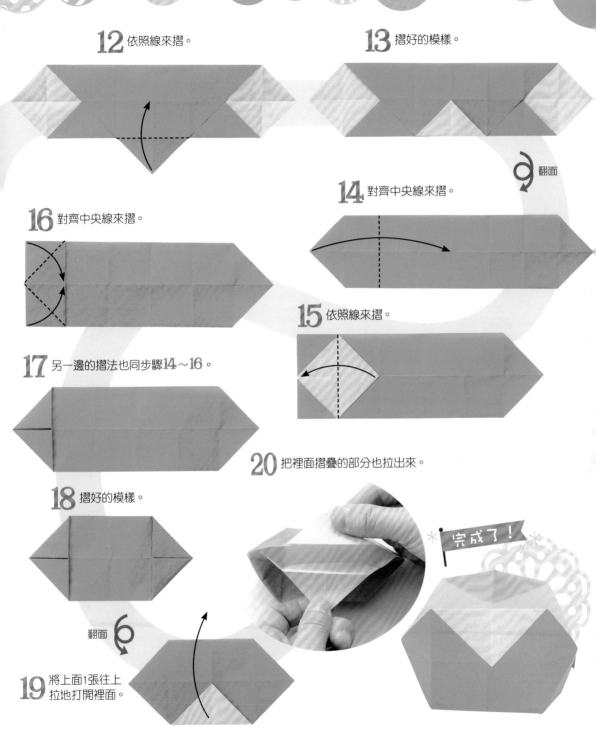

1 縱向橫向對摺做出摺痕後，
對齊中央線往後摺。

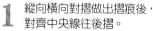

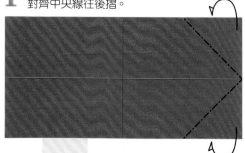

2 對齊☆線來摺。

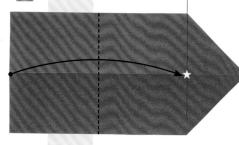

3 左邊約摺1cm。

1cm

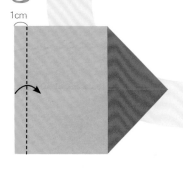

4 摺好的模樣。

翻面

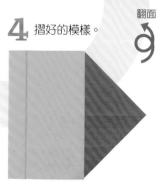

7 對摺做出摺痕後，
將○插入△中做成筒狀。

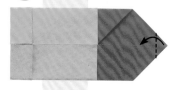

6 尖角稍微往內摺。

5 對齊中央線來摺。

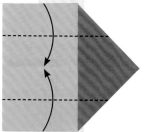

8 插好時的模樣。

翻面

＊完成了！＊

78

5 生意興隆 開店遊戲

P88 霜淇淋

P84 蛋糕

P90 水果

P80 花朵

P96 文具

P92 蔬菜

P98 漢堡套餐

花朵

玫瑰花

紙張大小

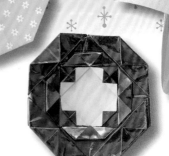

1 縱向橫向對摺做出摺痕後,對齊中央線來摺。

2 對齊中央線來摺。

3 對齊中央線來摺。

放大

4 以1/3的寬度依序做凹摺→凸摺。

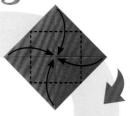

5 尖角對齊●來摺。

6 對齊邊來摺。

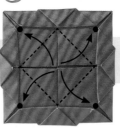

7 尖角對齊●來摺。

8 對齊邊來摺。

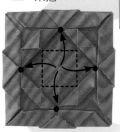

9 將4個角摺到後面。

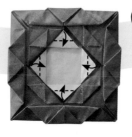

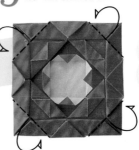

完成了!

百合花

紙張大小

放大

1 對摺。

2 對摺。

放大

3 打開做壓摺。

4 另一邊的摺法也相同。

5 將★號對齊★號般
打開做壓摺。

6 對齊中央線
來摺。

7 上面1張對摺。

8 摺法同步驟
5、6。

9 另一邊的摺法也同
步驟 5～8。

10 上面1張依
照線來摺。

11 其餘3處也
同樣進行。

12 打開中間,
展開花瓣。

13 將內側4個角
摺成三角形。

摺成三角形

完成了!

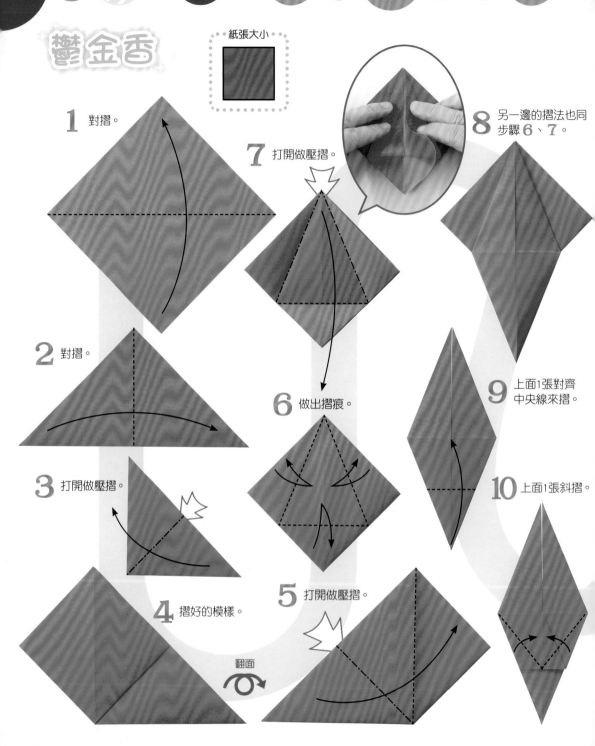

鬱金香

紙張大小

1 對摺。

2 對摺。

3 打開做壓摺。

4 摺好的模樣。

翻面

5 打開做壓摺。

6 做出摺痕。

7 打開做壓摺。

8 另一邊的摺法也同步驟 6、7。

9 上面1張對齊中央線來摺。

10 上面1張斜摺。

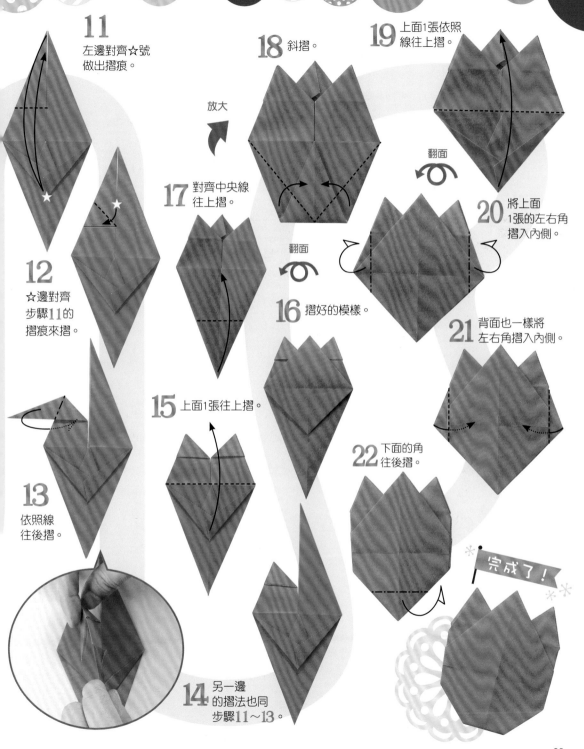

11 左邊對齊☆號做出摺痕。

12 ☆邊對齊步驟11的摺痕來摺。

13 依照線往後摺。

14 另一邊的摺法也同步驟11~13。

15 上面1張往上摺。

16 摺好的模樣。

17 對齊中央線往上摺。

放大

18 斜摺。

19 上面1張依照線往上摺。

翻面

20 將上面1張的左右角摺入內側。

21 背面也一樣將左右角摺入內側。

22 下面的角往後摺。

完成了！

翻面

83

蛋糕

草莓奶油蛋糕

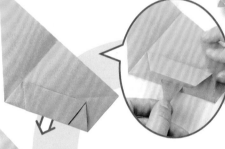

紙張大小

蛋糕	奶油	草莓

蛋糕

1 對摺。

2 對摺做出摺痕後，再對齊尖角做出摺痕。

3 將★邊對齊★線來摺。

4 對齊邊來摺。

5 對齊邊來摺。

6 將摺入裡面的部分拉出來。

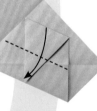

7 讓★線對齊★邊來摺。

8 對齊邊往回摺。

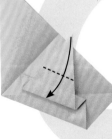

9 再對摺。

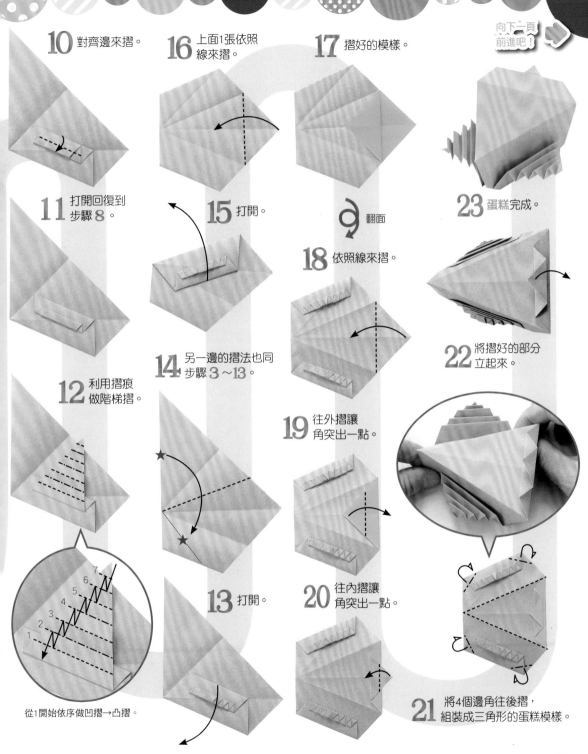

向下一頁前進吧！

10 對齊邊來摺。

16 上面1張依照線來摺。

17 摺好的模樣。

23 蛋糕完成。

11 打開回復到步驟 8。

15 打開。

9 翻面

18 依照線來摺。

22 將摺好的部分立起來。

12 利用摺痕做階梯摺。

14 另一邊的摺法也同步驟 3～13。

19 往外摺讓角突出一點。

20 往內摺讓角突出一點。

13 打開。

21 將4個邊角往後摺，組裝成三角形的蛋糕模樣。

從1開始依序做凹摺→凸摺。

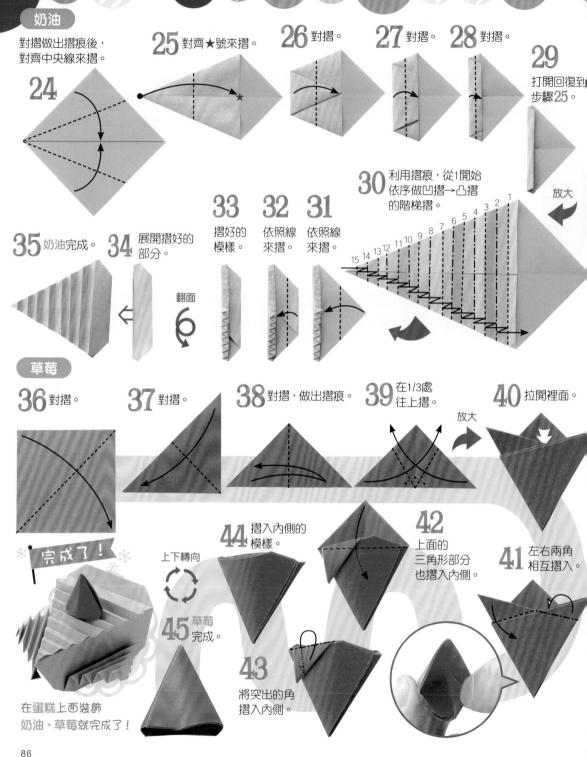

奶油

24 對摺做出摺痕後，對齊中央線來摺。

25 對齊★號來摺。

26 對摺。

27 對摺。

28 對摺。

29 打開回復到步驟25。

30 利用摺痕，從1開始依序做凹摺→凸摺的階梯摺。

放大

1 2 3 4 5 6 7 8 9 10 11 12 13 14 15

31 依照線來摺。

32 依照線來摺。

33 摺好的模樣。

34 展開摺好的部分。

翻面

35 奶油完成。

草莓

36 對摺。

37 對摺。

38 對摺，做出摺痕。

39 在1/3處往上摺。

放大

40 拉開裡面

41 左右兩角相互摺入。

42 上面的三角形部分也摺入內側。

43 將突出的角摺入內側。

44 摺入內側的模樣。

上下轉向

45 草莓完成。

完成了！

在蛋糕上面裝飾奶油、草莓就完成了！

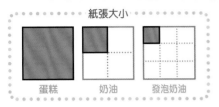
巧克力蛋糕

紙張大小
蛋糕　　奶油　　發泡奶油

蛋糕
摺法和草莓奶油蛋糕
的方法相同
→84頁

奶油
摺法和草莓奶油蛋糕
的方法相同
→86頁

發泡奶油

1 對摺。

2 對摺。

3 對摺做出摺痕後，
對齊中央線來摺。

4 依照線
往後摺。

5 打開回復
到步驟 **1**。

9 打開做壓摺。

8 對摺。

7 對摺。
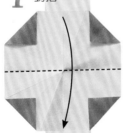

6 依照線摺入4個角。

10 摺好的模樣。

↻ 翻面

11 打開做壓摺。

12 打開做壓摺。
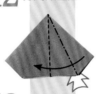

13 上面1張摺到左邊。
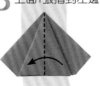

14 打開做壓摺。
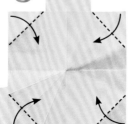

完成了！
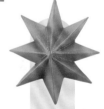

在蛋糕上面裝飾
奶油和發泡奶油
就完成了！

17 發泡奶油完成。
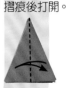

16 上面1張做出
摺痕後打開。

15 另一邊的摺法也同
步驟12～14。
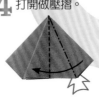

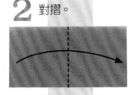
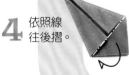

霜淇淋

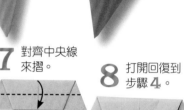

紙張大小

霜淇淋	甜筒

霜淇淋

1 對摺做出摺痕後，
對齊中央線來摺。

2 對齊中央線
來摺。

3 摺好的
模樣。

翻面
放大

4 對摺，
做出摺痕。

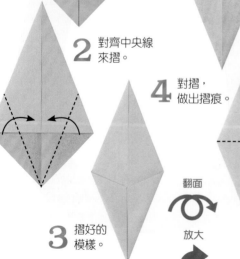

5 對齊中央線
來摺。

6 對齊中央線
來摺。

7 對齊中央線
來摺。

8 打開回復到
步驟 **4**。

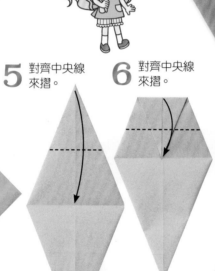

9 將摺痕對齊下一條
摺痕般地進行摺紙。

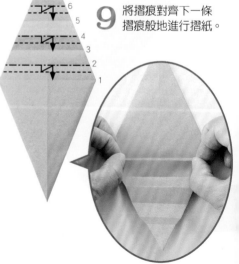

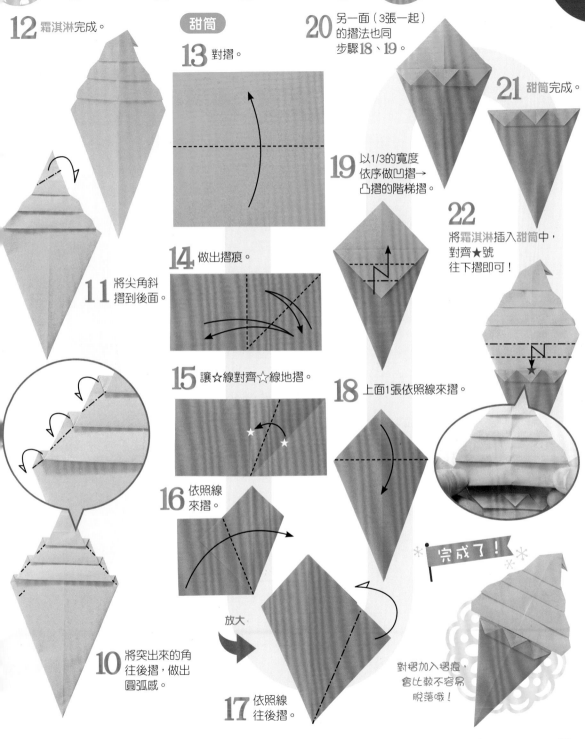

12 霜淇淋完成。

甜筒

13 對摺。

20 另一面（3張一起）的摺法也同步驟 **18**、**19**。

21 甜筒完成。

19 以1/3的寬度依序做凹摺→凸摺的階梯摺。

11 將尖角斜摺到後面。

14 做出摺痕。

22 將霜淇淋插入甜筒中，對齊★號往下摺即可！

15 讓☆線對齊☆線地摺。

18 上面1張依照線來摺。

16 依照線來摺。

放大

完成了！

10 將突出來的角往後摺，做出圓弧感。

17 依照線往後摺。

對摺加入摺痕，會比較不容易脫落哦！

89

水果

草莓

紙張大小

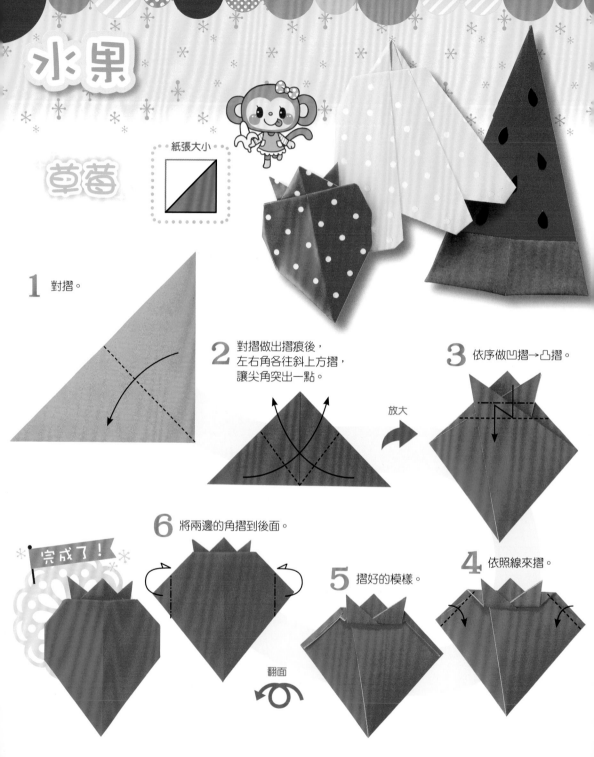

1 對摺。

2 對摺做出摺痕後，
左右角各往斜上方摺，
讓尖角突出一點。

放大

3 依序做凹摺→凸摺。

6 將兩邊的角摺到後面。

完成了！

5 摺好的模樣。

4 依照線來摺。

翻面

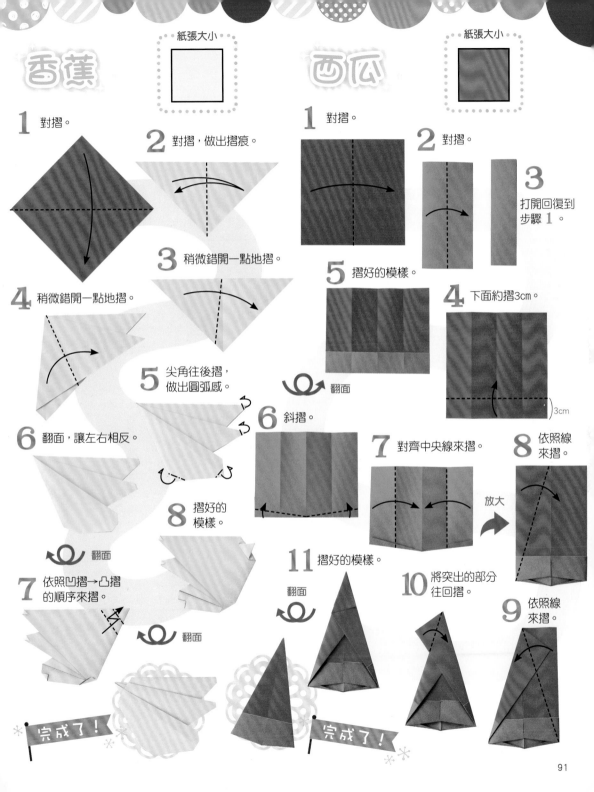

香蕉

1 對摺。

2 對摺,做出摺痕。

3 稍微錯開一點地摺。

4 稍微錯開一點地摺。

5 尖角往後摺,做出圓弧感。

6 翻面,讓左右相反。

7 依照凹摺→凸摺的順序來摺。

翻面

翻面

8 摺好的模樣。

完成了!

西瓜

1 對摺。

2 對摺。

3 打開回復到步驟1。

4 下面約摺3cm。

3cm

5 摺好的模樣。

翻面

6 斜摺。

7 對齊中央線來摺。

放大

8 依照線來摺。

9 依照線來摺。

10 將突出的部分往回摺。

11 摺好的模樣。

翻面

完成了!

蔬菜

番茄

紙張大小

1 對摺。

2 對摺做出摺痕。

3 左右角各往斜上方摺，讓尖角突出一點。

4 摺好的模樣。

放大

5 3個角一起往下摺。

翻面

6 下面的角往後摺。

7 左右角往後摺。

完成了！

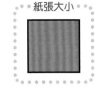

紅蘿蔔

紙張大小

1 對摺做出摺痕後，
對齊中央線來摺。

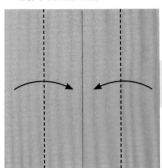

2 往下摺，
下方約留2cm。

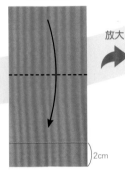

放大

2cm

3 上面1張依照線往上摺。

4 對齊後面的邊
做出摺痕。

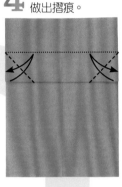

5 利用摺痕，
打開做壓摺。

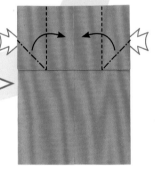

6 邊角往下摺。

7 摺好的模樣。

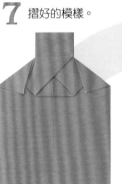

8 依照線往後摺。

翻面

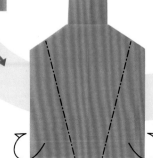

9 突出的部分摺入內側。

完成了！

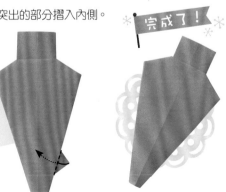

香菇

6 下方以1/3的寬度做2次捲摺，
加入摺痕。

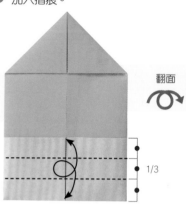

翻面

1/3

1 縱向橫向對摺做出摺痕後，
對齊中央線來摺。

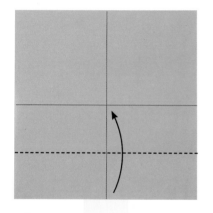

5 在三角形的部分做出摺痕。

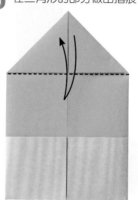

2 摺好的模樣。

4 對齊中央線來摺。

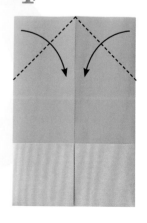

放大

翻面

3 對齊中央線來摺。

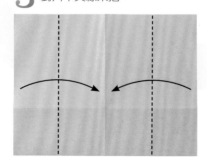

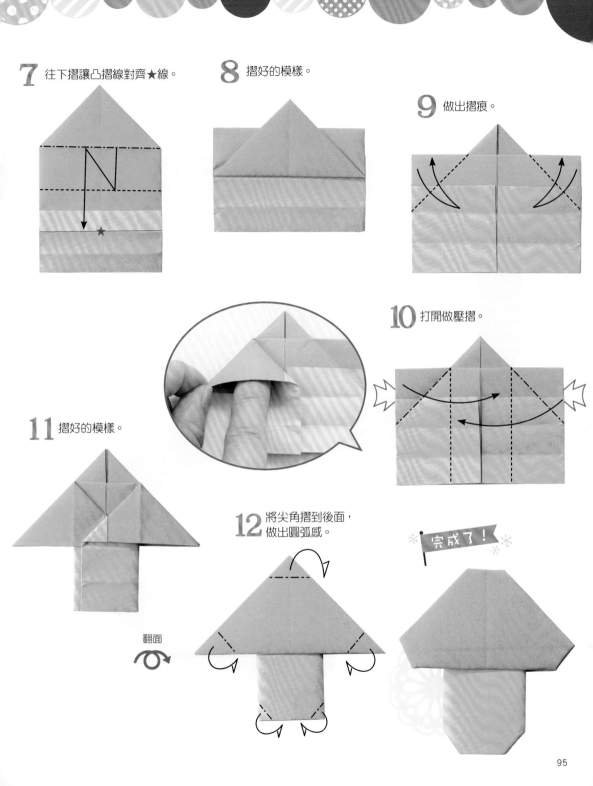

7 往下摺讓凸摺線對齊★線。

8 摺好的模樣。

9 做出摺痕。

10 打開做壓摺。

11 摺好的模樣。

12 將尖角摺到後面，做出圓弧感。

翻面

＊ 完成了！ ＊

文具

鉛筆

紙張大小

1 縱向橫向對摺做出摺痕後，在右邊1/3處往左摺。

2 另一邊的摺法也相同。

3 各依照線來摺。

4 做2次捲摺。

5 對齊中央線往後摺。

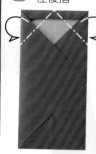

完成了！

8 對齊中央線做出摺痕，將●插入▲中做成筒狀。

翻面

7 摺好的模樣。

翻面

放大

6 對齊★線來摺。

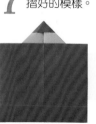

橡皮擦

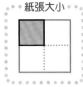
紙張大小

1 往上摺，
上方約留1cm。

1cm

2 摺好的模樣。

翻面

3 以1/3的寬度
做出摺痕。

4 對齊摺線
做出摺痕。

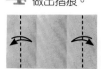

5 將●插入▲中
做成筒狀。

✻ **完成了！** ✻

筆記本

紙張大小

封面　內頁

封面

1 對摺。

2 對摺。

3 打開回復到
步驟 **1**。

4 左右約摺1cm。

1cm　1cm

內頁

8 同封面步驟 **1**～**3** 的摺法。

9 對齊摺線來摺。
上面摺1次，
下面做2次捲摺。

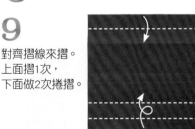

7 封面完成。

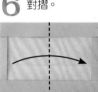

6 對摺。

5 對齊摺線
來摺。上
面摺1次，
下面做2次
捲摺。

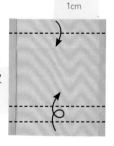

13 將內頁套入
封面中。

10 左右各摺約1cm。

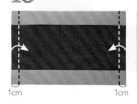
1cm　1cm

11 對摺，做出摺痕。

翻面

12 內頁完成。

14 套好的
模樣。

✻ **完成了！** ✻

可以在上面
畫圖或寫字喔！

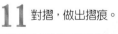

漢堡套餐

漢堡

紙張大小

| 麵包(2張) | 萵苣 | 起司 | 漢堡肉 |

麵包

1 對摺。

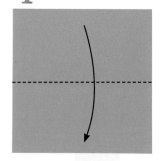

2 對摺做出摺痕後，左邊對齊中央線來摺。

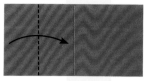

放大 ➡

3 右邊稍微超過中央線地往左摺。

5 向內壓摺。

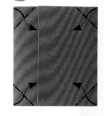

4 4個角做出摺痕。

6 拿出重疊的下面部分，翻開上面1張，套入另一側。

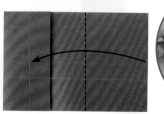

8 麵包完成。再做1件相同的摺紙。

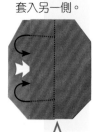

7 手指伸入內側，做出蓬鬆感。

翻面

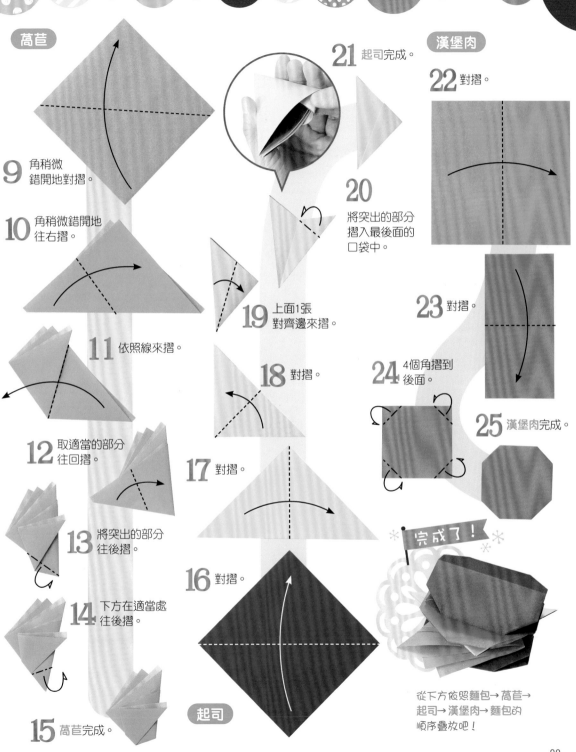

萵苣

9 角稍微錯開地對摺。

10 角稍微錯開地往右摺。

11 依照線來摺。

12 取適當的部分往回摺。

13 將突出的部分往後摺。

14 下方在適當處往後摺。

15 萵苣完成。

21 起司完成。

20 將突出的部分摺入最後面的口袋中。

19 上面1張對齊邊來摺。

18 對摺。

17 對摺。

16 對摺。

起司

漢堡肉

22 對摺。

23 對摺。

24 4個角摺到後面。

25 漢堡肉完成。

完成了！

從下方依照麵包→萵苣→起司→漢堡肉→麵包的順序疊放吧！

果汁

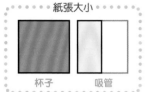

紙張大小

杯子	吸管

杯子

1 上面以約1cm的寬度
做2次捲摺。

()1cm

2 對摺做出摺痕。

3 對齊中央線
來摺。

翻面

4 對齊中央線
做出摺痕。

5 依照線做出
摺痕。

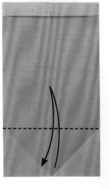

放大

6 讓☆線和☆邊
對齊般地打開
做壓摺。

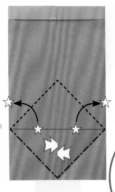

7 依照線來摺。

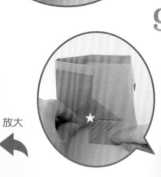

8 依照線來摺

9 打開右邊1張，
將☆號三角形的面
重疊在內側三角形
的面上。

10 讓☆號和☆號
面對齊摺疊，
做成「杯底」。

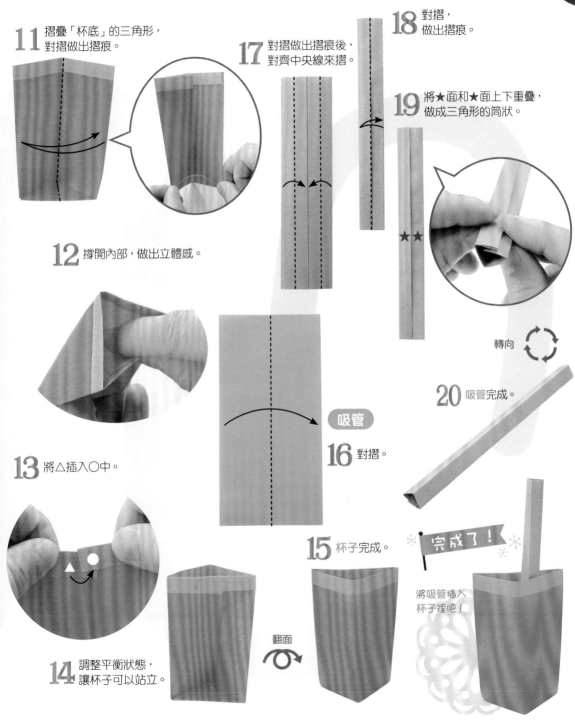

11 摺疊「杯底」的三角形，對摺做出摺痕。

17 對摺做出摺痕後，對齊中央線來摺。

18 對摺，做出摺痕。

19 將★面和★面上下重疊，做成三角形的筒狀。

★ ★

12 撐開內部，做出立體感。

轉向

20 吸管完成。

13 將△插入〇中。

吸管

16 對摺。

15 杯子完成。

完成了！

將吸管插入杯子裡吧！

翻面

14 調整平衡狀態，讓杯子可以站立。

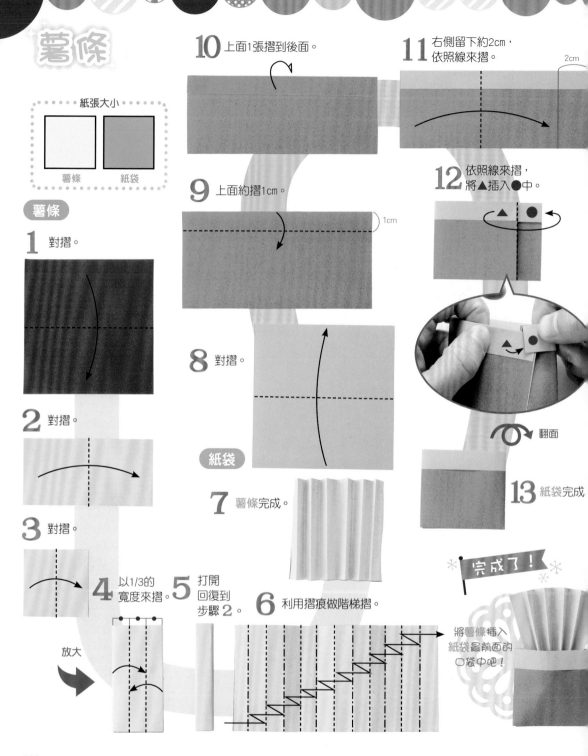

薯條

紙張大小

薯條　　紙袋

薯條

1 對摺。

2 對摺。

3 對摺。

放大

4 以1/3的寬度來摺。

5 打開回復到步驟2。

6 利用摺痕做階梯摺。

10 上面1張摺到後面。

9 上面約摺1cm。
1cm

8 對摺。

紙袋

7 薯條完成。

11 右側留下約2cm，依照線來摺。
2cm

12 依照線來摺，將▲插入●中。

翻面

13 紙袋完成。

完成了！

將薯條插入紙袋最前面的口袋中吧！

6 來佩戴 可愛的吊飾

P104
短髮女孩

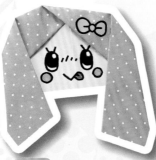

P105
長髮女孩

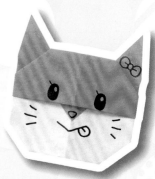

P106 貓咪

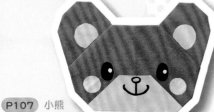

P107 小熊

P108 小豬

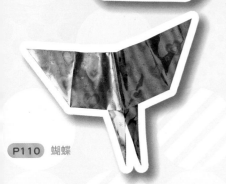

P110 蝴蝶

P111 瓢蟲

P112
小雞

短髮女孩

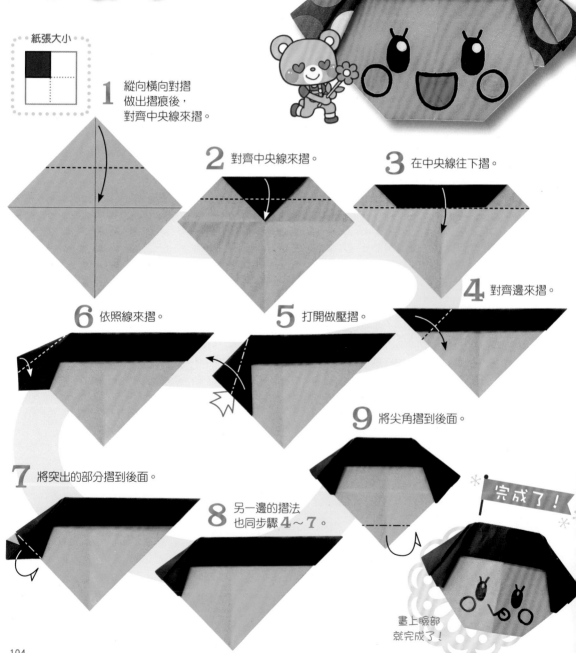

紙張大小

1 縱向橫向對摺
做出摺痕後，
對齊中央線來摺。

2 對齊中央線來摺。

3 在中央線往下摺。

4 對齊邊來摺。

6 依照線來摺。

5 打開做壓摺。

7 將突出的部分摺到後面。

8 另一邊的摺法
也同步驟 **4**～**7**。

9 將尖角摺到後面。

完成了！

畫上臉部
就完成了！

長髮女孩

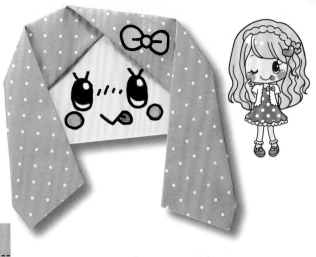

紙張大小

1 縱向橫向對摺做出摺痕後，
對齊中央線來摺。

2 斜摺。

3 斜摺。

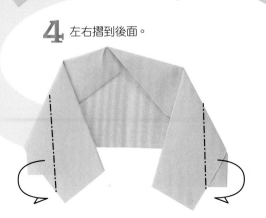

4 左右摺到後面。

完成了！

畫上臉部
就完成了！

105

貓咪

▼ 紙張大小

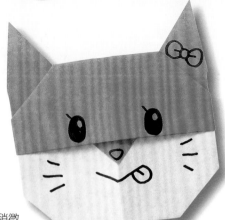

1 縱向橫向對摺做出摺痕後，對齊中央線來摺。

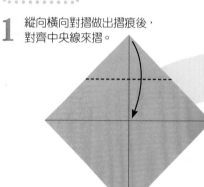

2 往上摺，讓角稍微突出一點。

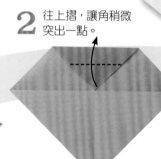

3 在中央線往下摺。

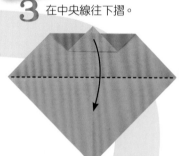

4 摺好的模樣。

6 斜摺。

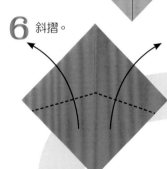

5 對齊中央線來摺。

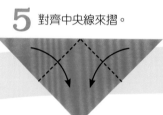

翻面

7 摺4個角。

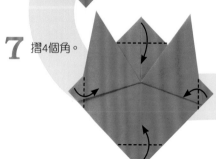

8 摺好的模樣。

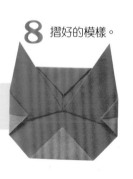

翻面

完成了！

畫上臉部就完成了！

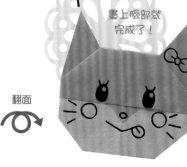

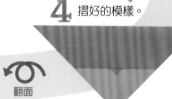

106

小熊

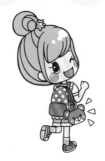

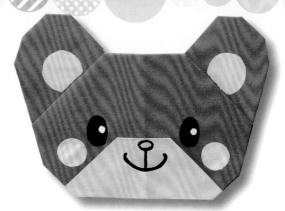

1 對摺。

2 對摺做出摺痕後，對齊中央線來摺。

3 斜摺。

4 尖角往下摺。

7 依照線來摺。

6 摺好的模樣。

5 尖角對齊☆號來摺。

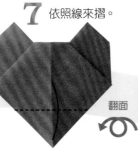

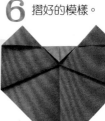

8 將上面1張摺入內側。

11 依照線來摺。

翻面

翻面

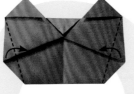

完成了！

畫上臉部就完成了！

9 尖角往後摺。

10 摺好的模樣。

12 尖角往後摺。

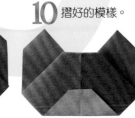

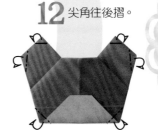

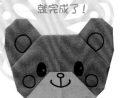

小豬

紙張大小
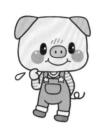
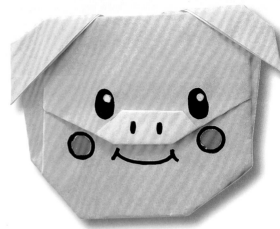

1 縱向對摺做出摺痕後，橫向對摺。

2 對摺。

3 打開回復到步驟 1。

5 依照線來摺。

4 依照摺線做 2次捲摺。

6 以約5mm的寬度做2次捲摺。

5mm

7 兩邊的角往後摺。

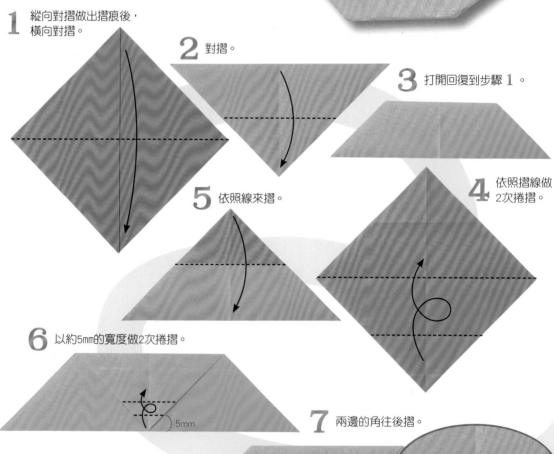

8 摺好的模樣。

翻面 ↻

完成了！

畫上暇部
就完成了！

9 依照線來摺。

從正面可以看到
一點點的程度！

10 斜摺。

11 另一邊的摺法也
同步驟 9、10。

放大 ➤

12 摺好的模樣。

翻面 ↻

14 將尖角往後摺。

13 將尖角往下摺。

蝴蝶

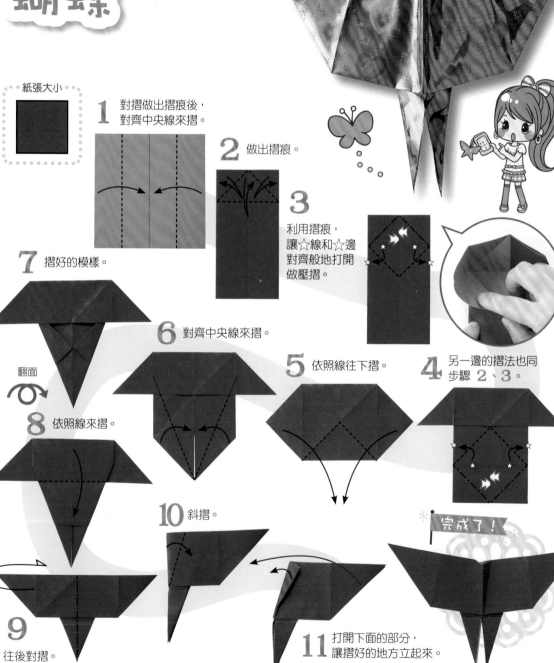

●紙張大小●

1 對摺做出摺痕後，對齊中央線來摺。

2 做出摺痕。

3 利用摺痕，讓☆線和☆邊對齊般地打開做壓摺。

7 摺好的模樣。

6 對齊中央線來摺。

翻面

5 依照線往下摺。

4 另一邊的摺法也同步驟 2、3。

8 依照線來摺。

10 斜摺。

9 往後對摺。

11 打開下面的部分，讓摺好的地方立起來。

※完成了！

瓢蟲

紙張大小

1 縱向對摺做出摺痕後，橫向對摺。

2 上面約往下摺4cm。

4cm

3 對齊中央線來摺。

4 依照線斜摺。

5 將左右往後摺。

6 將尖角往後摺。

7 將下方往後摺。

※ **完成了！** ※

小雞

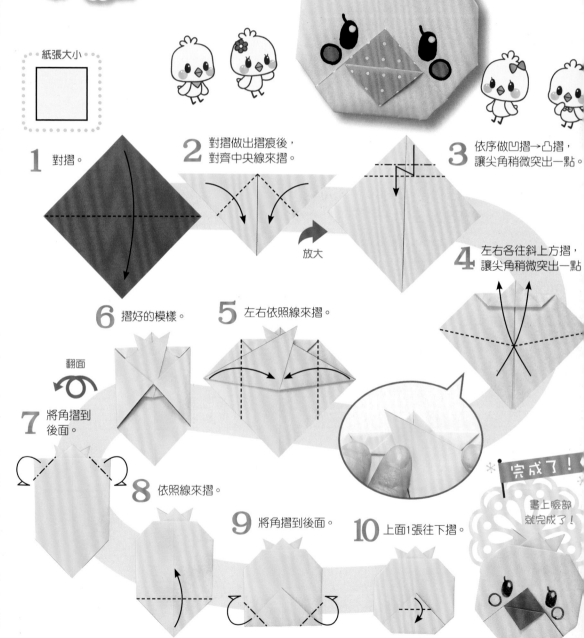

紙張大小

1 對摺。

2 對摺做出摺痕後，對齊中央線來摺。

放大

3 依序做凹摺→凸摺，讓尖角稍微突出一點。

4 左右各往斜上方摺，讓尖角稍微突出一點

6 摺好的模樣。

5 左右依照線來摺。

翻面

7 將角摺到後面。

8 依照線來摺。

9 將角摺到後面。

10 上面1張往下摺。

＊ 完成了！

畫上眼部
就完成了！

112

7 興奮又期待
書信&盒子

P114 愛心

P115 星星

P116 紅唇

P121
糖果盒

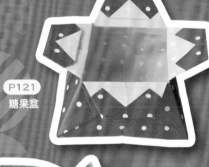

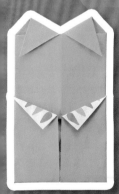

P118 狗耳信紙

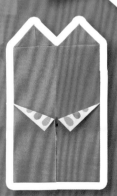

P119 貓耳信紙

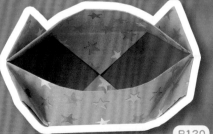

P120 小物盒

愛心

1 對摺做出摺痕後，
對齊中央線來摺。

2 摺好的模樣。

翻面

3 對摺。

4 做出摺痕。

約2cm

5 利用摺痕，
除了最後1張外，
上面的3張一起
打開做壓摺。

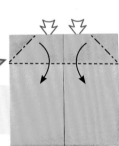

6 摺成三角形。

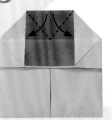

7 對齊中央線
來摺。

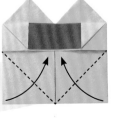

翻面

完成了！

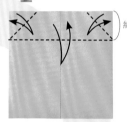

114

星星

紙張大小

1 對摺。

2 對摺。

3 打開做壓摺。

放大

7 上面1張往上摺,讓★邊成為水平。

6 以1/3的角度重疊地往內摺。

8 第2張也同樣地進行。

5 打開做壓摺。

翻面

4 摺好的模樣。

9 摺好的模樣。

完成了!

翻面

10 以1/3的角度重疊地往內摺。

對摺做出摺痕,會比較不容易散開哦!

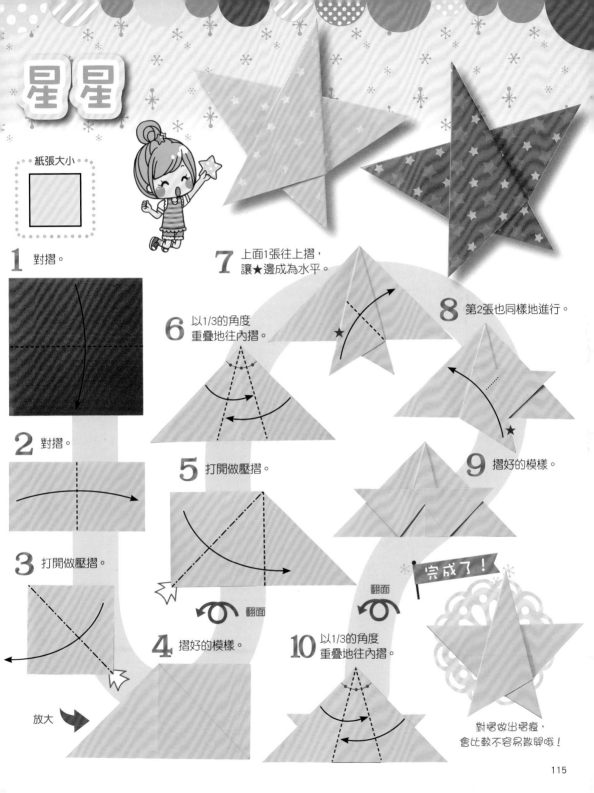

紅唇

1 對摺。

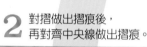

2 對摺做出摺痕後，
再對齊中央線做出摺痕。

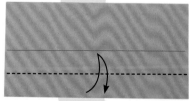

3 打開回復到
步驟 1。

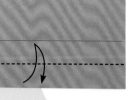

6 對齊中央線做出摺痕。

5 摺好的模樣。

9 翻面

4 利用摺痕，
對齊中央線
依序做階梯摺。

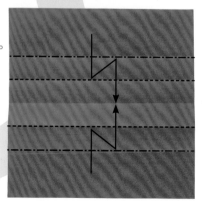

7 利用摺痕，打開做壓摺。

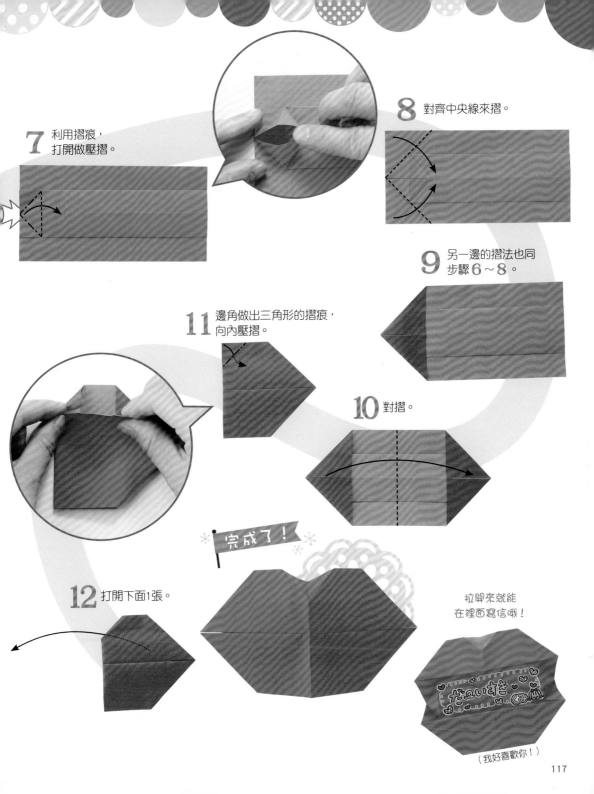

8 對齊中央線來摺。

9 另一邊的摺法也同步驟 6～8。

11 邊角做出三角形的摺痕，向內壓摺。

10 對摺。

❄ 完成了！❄

12 打開下面1張。

拉開來就能在裡面寫信哦！

（我好喜歡你！）

狗耳信紙

紙張大小

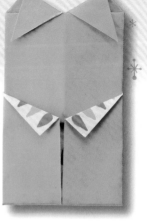

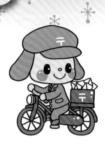

1 對摺做出摺痕後，對齊中央線來摺。

2 做出摺痕。

3 利用摺痕，讓★線和★邊對齊般地打開做壓摺。

4 依照線來摺。

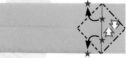

5 摺好的模樣。

6 依照凹摺→凸摺的順序來摺。

2cm　3cm

5cm

9 翻面

7 往上摺到超出★邊約1cm處。

1cm

轉向

8 耳朵和衣領往外斜摺。

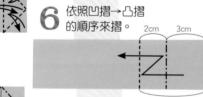

9 將臉插入衣領中。

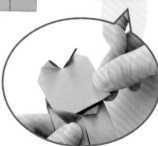

完成了！

拉睜來就能在裡面寫信哦！

（下星期天出來玩吧！美加）

118

貓耳信紙

紙張大小

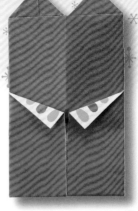

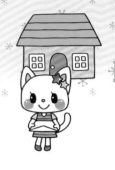

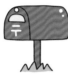

1 對摺做出摺痕後，對齊中央線來摺。

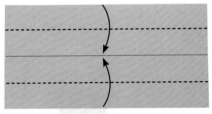

2 右邊的角摺成三角形。

1cm

3 依照線來摺。

4 打開回復到步驟 **2**。

5 讓☆線和☆邊對齊般地打開做壓摺。

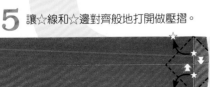

9 往上摺到超出☆邊約1cm處。

8 依照凹摺→凸摺的順序來摺。耳朵的部分摺成三角形。

轉向

2cm　3cm

5cm

7 摺好的模樣。

翻面 **9**

6 依照線來摺。

9 往上摺到超出☆邊約1cm處。

1cm

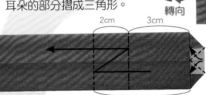

10 衣領往外斜摺。

1cm

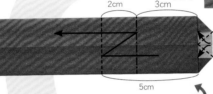

11 將臉插入衣領中。

完成了！

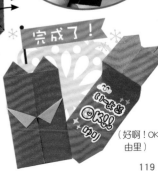

（好啊！OK!!
由里）

119

小物盒

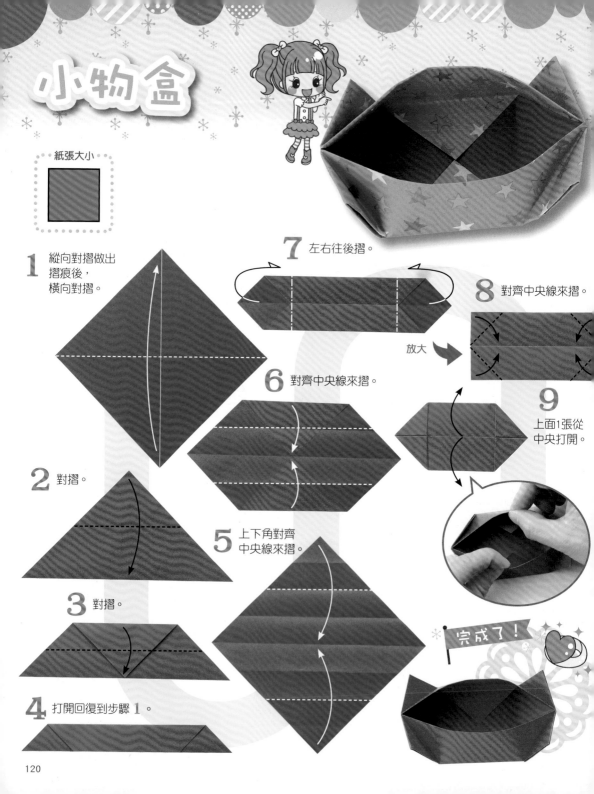

1 縱向對摺做出摺痕後，橫向對摺。

2 對摺。

3 對摺。

4 打開回復到步驟 **1**。

5 上下角對齊中央線來摺。

6 對齊中央線來摺。

7 左右往後摺。

放大

8 對齊中央線來摺。

9 上面1張從中央打開。

完成了！

糖果盒

紙張大小

1 對摺。

2 對摺。

3 左右角往上摺。

4 打開回復到步驟 1。

5 對齊線來摺。

6 角對齊邊來摺。

7 對摺。

8 對摺。

9 打開做壓摺。

10 另一邊的摺法也同步驟 9。

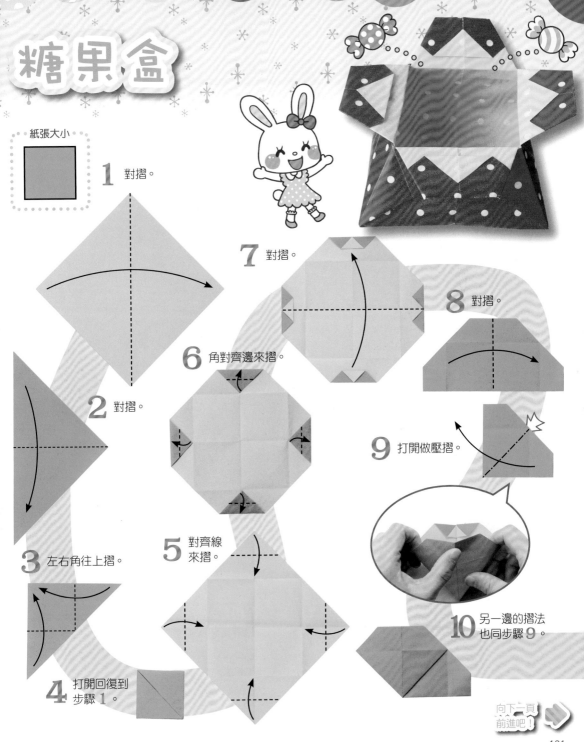

向下一頁前進吧！

放大
11 ★邊對齊中央線來摺。

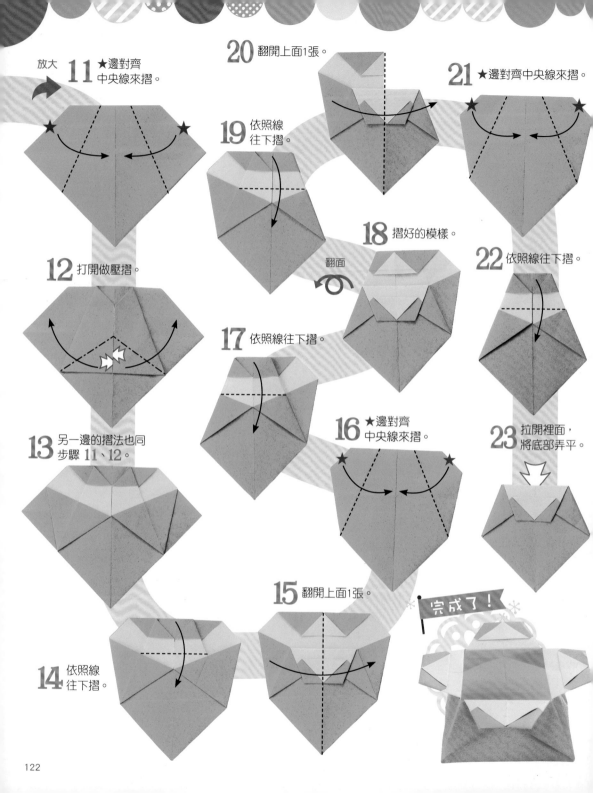

20 翻開上面1張。

21 ★邊對齊中央線來摺。

19 依照線往下摺。

12 打開做壓摺。

18 摺好的模樣。

翻面

22 依照線往下摺。

17 依照線往下摺。

13 另一邊的摺法也同步驟 11、12。

16 ★邊對齊中央線來摺。

23 拉開裡面，將底部弄平。

15 翻開上面1張。

14 依照線往下摺。

完成了！

8 節慶活動
季節摺紙

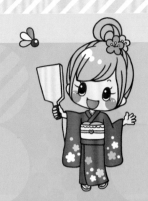

P124 1月 羽子板

P125 2月 鬼面

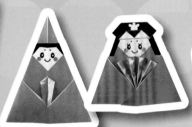

P126 3月 天皇人偶・皇后人偶

P130 4月 櫻花小物盒

P131 5月 康乃馨

P133
6月 領帶

P134
7月
心型詩籤

P136 8月 團扇

P137 9月 鶴筷架

P138 10月 南瓜妖怪

P140 11月 栗子

P142 12月 聖誕老人

羽子板

紙張大小

1 對摺做出摺痕後，
對齊中央線來摺。

2 對摺。

3 上面1張於下方
1/3處往下摺。

4 對齊背面的邊
做出摺痕。

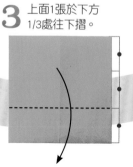

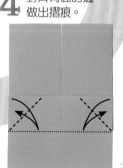

5 利用摺痕，
打開做壓摺。

6 斜摺。

7 摺好的模樣。

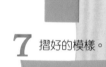

翻面

完成了！

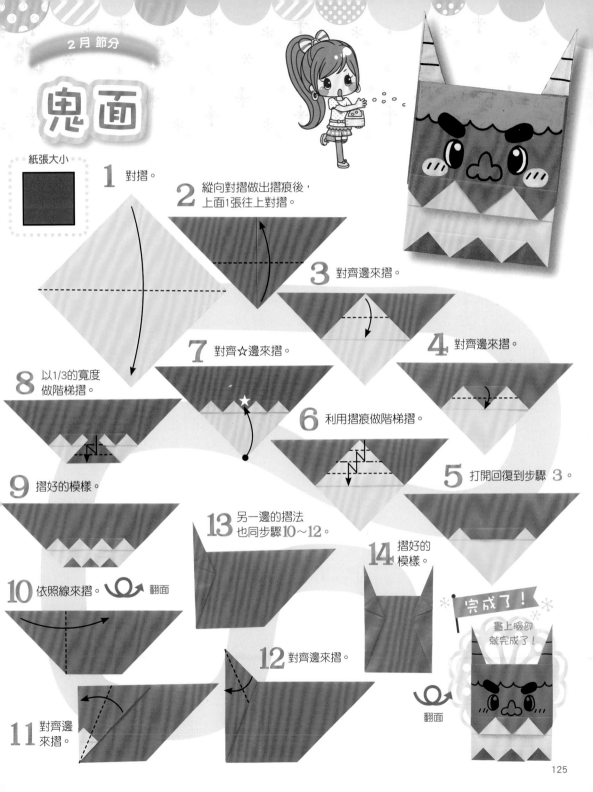

2 月 節分

鬼面

紙張大小

1 對摺。

2 縱向對摺做出摺痕後，上面1張往上對摺。

3 對齊邊來摺。

4 對齊邊來摺。

5 打開回復到步驟 3。

6 利用摺痕做階梯摺。

7 對齊☆邊來摺。

8 以1/3的寬度做階梯摺。

9 摺好的模樣。

10 依照線來摺。 翻面

11 對齊邊來摺。

12 對齊邊來摺。

13 另一邊的摺法也同步驟10~12。

14 摺好的模樣。

完成了！

畫上臉部就完成了！

翻面

125

天皇人偶·皇后人偶

紙張大小

天皇	笏板	皇后	扇子

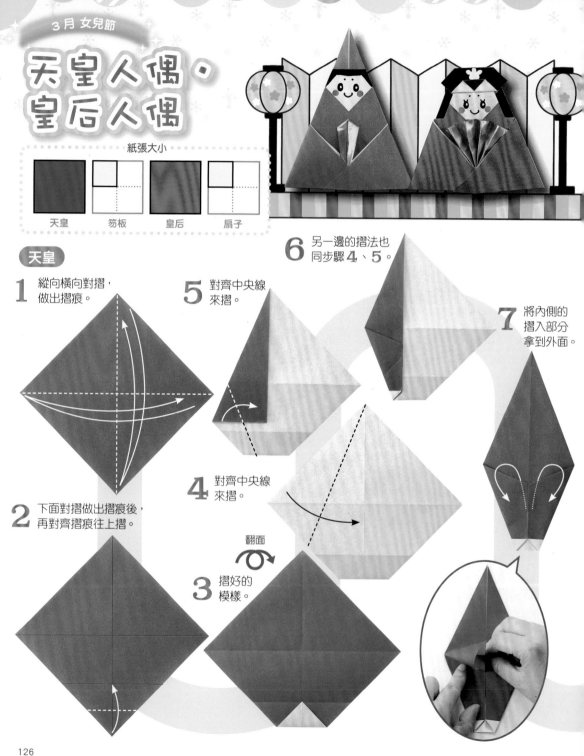

天皇

1 縱向橫向對摺，做出摺痕。

2 下面對摺做出摺痕後，再對齊摺痕往上摺。

3 摺好的模樣。

翻面

4 對齊中央線來摺。

5 對齊中央線來摺。

6 另一邊的摺法也同步驟 **4**、**5**。

7 將內側的摺入部分拿到外面。

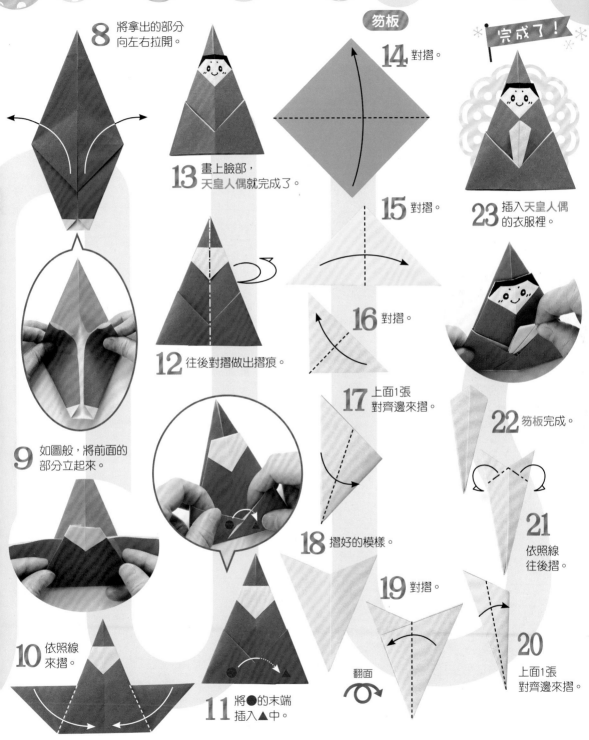

8 將拿出的部分向左右拉開。

13 畫上臉部,天皇人偶就完成了。

14 對摺。

笏板

※ 完成了！ ※

15 對摺。

23 插入天皇人偶的衣服裡。

12 往後對摺做出摺痕。

16 對摺。

17 上面1張對齊邊來摺。

22 笏板完成。

9 如圖般,將前面的部分立起來。

18 摺好的模樣。

21 依照線往後摺。

19 對摺。

10 依照線來摺。

11 將●的末端插入▲中。

翻面

20 上面1張對齊邊來摺。

127

24 摺法同天皇人偶的
步驟 1～9。

25 上面1張依照
線來摺。

26 對齊☆邊
來摺。

27 對摺。

28 做出摺痕，
回復到步驟26。

29 打開做
壓摺。

30 對齊邊來摺。

31 對齊☆邊來摺。

32 往上摺到超出
☆邊的上方。

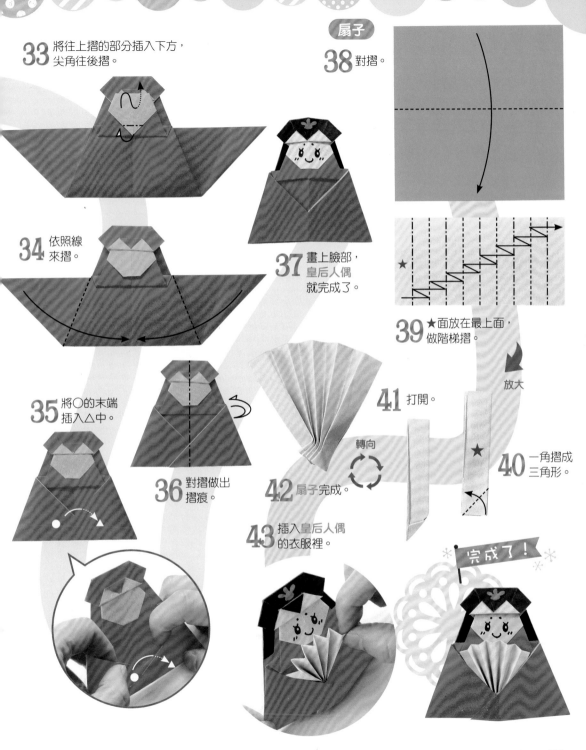

33 將往上摺的部分插入下方，尖角往後摺。

34 依照線來摺。

35 將○的末端插入△中。

36 對摺做出摺痕。

37 畫上臉部，皇后人偶就完成了。

扇子

38 對摺。

39 ★面放在最上面，做階梯摺。

放大

40 一角摺成三角形。

41 打開。

轉向

42 扇子完成。

43 插入皇后人偶的衣服裡。

完成了！

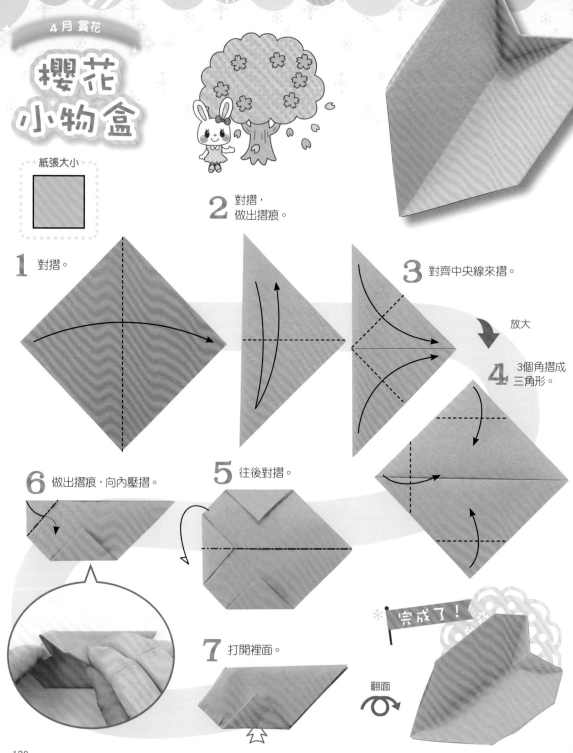

4月 賞花

櫻花
小物盒

紙張大小

1 對摺。

2 對摺，
做出摺痕。

3 對齊中央線來摺。

放大

4 3個角摺成
三角形。

6 做出摺痕，向內壓摺。

5 往後對摺。

7 打開裡面。

完成了！

翻面

康乃馨

紙張大小

花瓣（2張）　莖

 花

1 縱向橫向對摺後，
對齊中央線來摺。

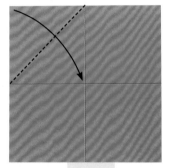

2 對齊邊來摺。

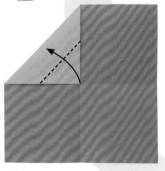

3 對齊邊來摺。

4 對齊邊來摺。

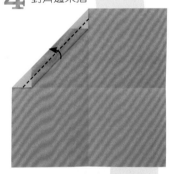

5 打開回復到
步驟 1。

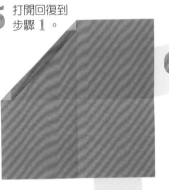

6 利用摺痕
做階梯摺。

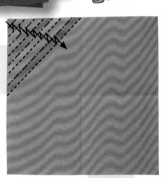

7 其他3處的摺法也
同步驟 1～6。

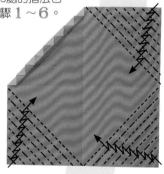

8 摺好的模樣。

翻面

9 對摺。

10 對摺。

轉向

11 打開做壓摺。

12 另一邊的摺法也同步驟11。

15 花瓣完成。

轉向

14 對摺。

13 完成1件。同樣的摺紙再做1件，2件重疊。

莖

16 對摺做出摺痕後，對齊中央線來摺。

17 對摺。

18 莖完成。

20 向斜下方錯開地做捲摺。

21 剩下的部分往後摺。

19 打開上面1張，插入花瓣。

完成了！

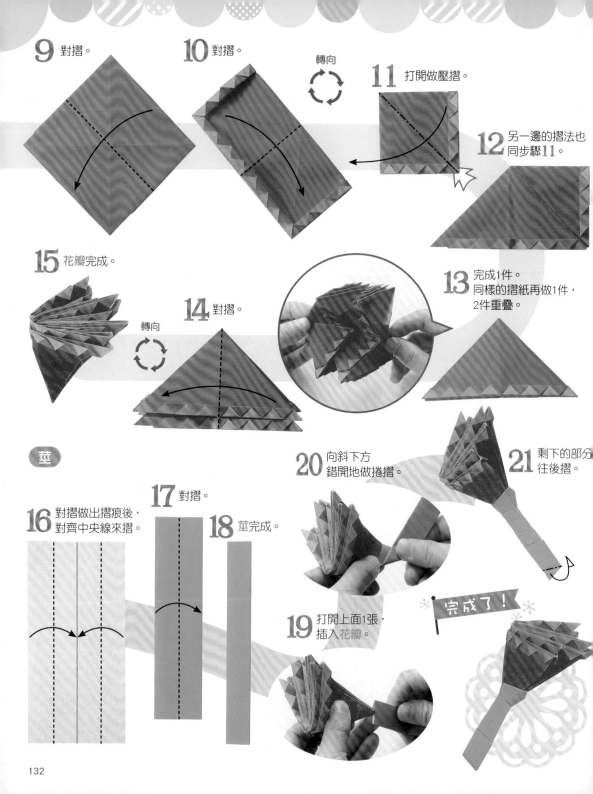

領帶

紙張大小

1 對摺做出摺痕後，對齊中央線來摺。

2 對齊中央線來摺。

3 對齊☆號做出摺痕。

4 讓★線和★邊對齊般地打開做壓摺。

完成了！

※ 縱向對摺做出摺痕就完成了！

5 摺好的模樣。

放大

6 依照線往下摺。

翻面

7 左右約摺5mm。

5mm　5mm

8 依照線來摺。

9 摺好的模樣。

翻面

133

心型詩箋

紙張大小

1 縱向橫向對摺
做出摺痕後，
3個角對齊中央線來摺。

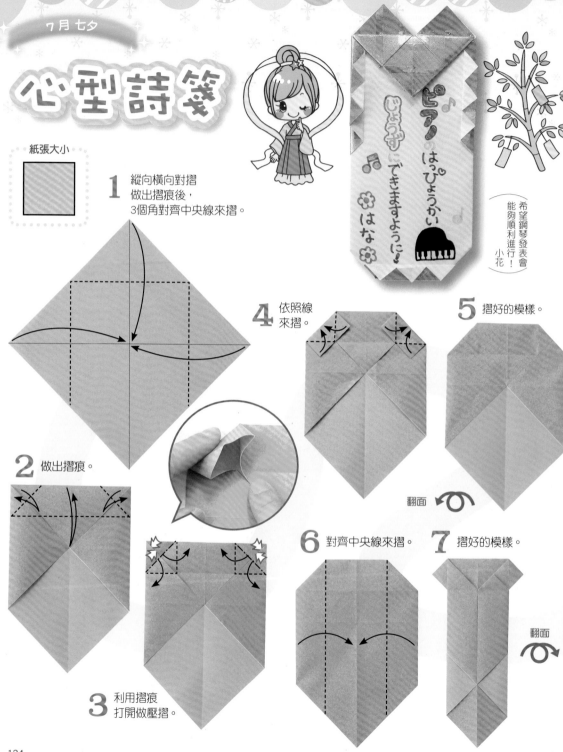

希望鋼琴發表會
能夠順利進行！
小花

2 做出摺痕。

4 依照線
來摺。

5 摺好的模樣。

翻面

3 利用摺痕
打開做壓摺。

6 對齊中央線來摺。

7 摺好的模樣。

翻面

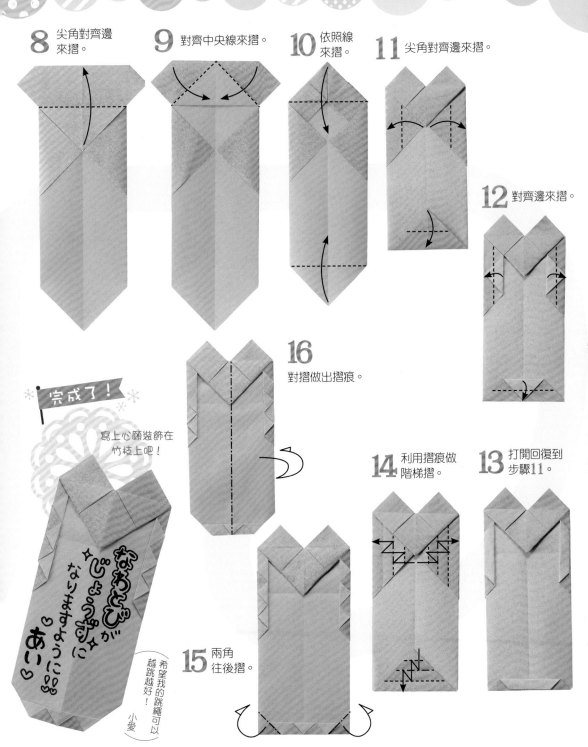

8 尖角對齊邊來摺。

9 對齊中央線來摺。

10 依照線來摺。

11 尖角對齊邊來摺。

12 對齊邊來摺。

16 對摺做出摺痕。

14 利用摺痕做階梯摺。

13 打開回復到步驟11。

15 兩角往後摺。

完成了！

寫上心願裝飾在竹枝上吧！

なわとびが
じょうずに
なりますように
あい

希望我的跳繩可以
越跳越好！
小愛

團扇

紙張大小

2 往外摺，讓★邊和☆邊形成一直線。

1 對摺做出摺痕後，對齊中央線來摺。

3 摺好的模樣。

4 依照凹摺→凸摺的順序來摺。

翻面

5 做出三角形的摺痕。

6 利用摺痕，打開做壓摺。

完成了！

7 角往內摺，做出圓弧感。

8 摺好的模樣。

翻面

鶴筷架

紙張大小

2 對摺。

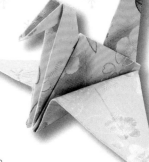

1 對摺。

3 打開做壓摺。

4 摺好的模樣。

5 打開做壓摺。

翻面

9 挪摺。

10 上面1張往上摺（另一邊也同樣）。

8 另一邊的摺法也同步驟 **6**、**7**。

7 利用摺痕，打開做壓摺。

6 做出摺痕。

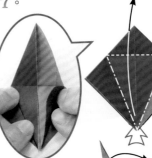

放大

完成了！

11 上面1張往下斜摺。

12 另一邊的摺法也同步驟**11**，頭部向內壓摺。

13 往後拉開。

打開翅膀就完成了！

137

南瓜妖怪

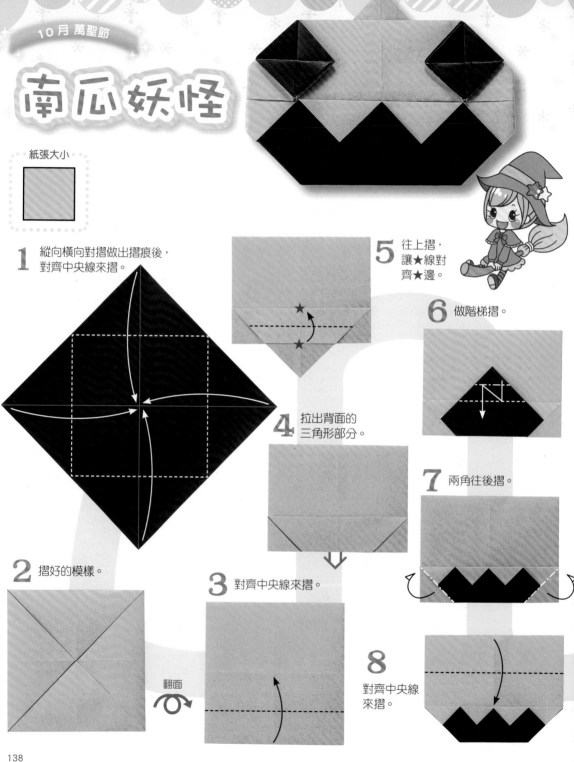

紙張大小

1 縱向橫向對摺做出摺痕後，
對齊中央線來摺。

2 摺好的模樣。

翻面

3 對齊中央線來摺。

4 拉出背面的
三角形部分。

5 往上摺，
讓★線對
齊★邊。

6 做階梯摺。

7 兩角往後摺。

8 對齊中央線
來摺。

9 打開做壓摺。

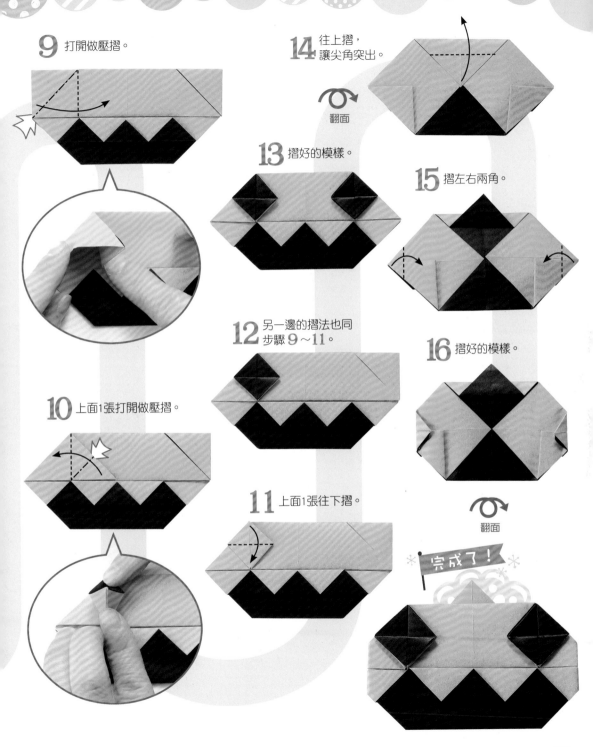

14 往上摺，
讓尖角突出。

翻面

13 摺好的模樣。

15 摺左右兩角。

12 另一邊的摺法也同
步驟 9～11。

16 摺好的模樣。

10 上面1張打開做壓摺。

11 上面1張往下摺。

翻面

完成了！

栗子

紙張大小

1 縱向橫向對摺做出摺痕。

6 ★邊對齊中央線來摺。

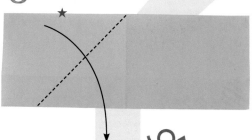

2 對齊中央線做出摺痕。

5 摺好的模樣。　　翻面

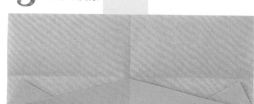

3 斜摺。

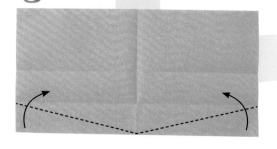

4 依照線來摺。

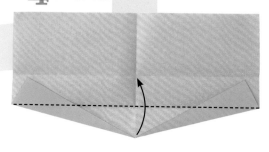

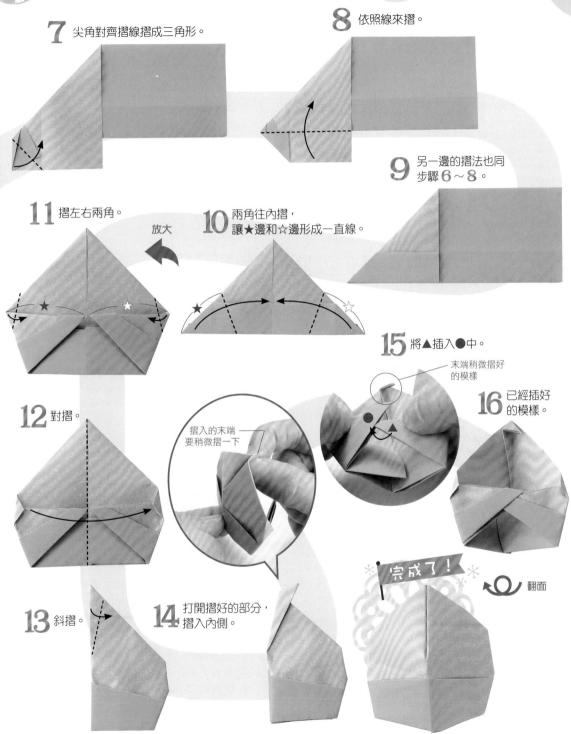

7 尖角對齊摺線摺成三角形。

8 依照線來摺。

9 另一邊的摺法也同步驟 6～8。

11 摺左右兩角。

放大

10 兩角往內摺，讓★邊和☆邊形成一直線。

★ ☆

15 將▲插入●中。

末端稍微摺好的模樣

16 已經插好的模樣。

12 對摺。

摺入的末端要稍微摺一下

13 斜摺。

14 打開摺好的部分，摺入內側。

＊完成了！＊

翻面

聖誕老人

紙張大小

7 對齊★邊來摺。

1 縱向對摺做出摺痕後，橫向對摺。

6 對齊★邊來摺。

8 將內側摺入的部分拿出來。

2 對摺。

5 對齊下面數來第3條摺線往上摺。

直接倒向左側

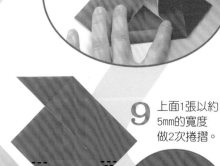

3 再對摺。

4 打開回復到步驟1。

9 上面1張以約5mm的寬度做2次捲摺。

5mm

10 打開做壓摺。

16 摺好的模樣。

17 對齊中央線來摺。

18 摺好的模樣。

翻面

15 打開做壓摺。

19 依照線來摺。

翻面

11 摺好的模樣。

翻面

20 打開做壓摺。

12 對齊中央線來摺。

14 摺到另一側。

21 上面1張做2次捲摺。

※ 完成了！ ※

畫上臉部就完成了！

13 摺好的模樣。

翻面

143

由軸原ヨウスケ、武田美貴所組成的摺紙製作團隊。

2003年，在摺紙這個古典世界裡，以「讓摺紙更通俗化」為宗旨，開始製作圖案摺紙。2008年，以摺紙拼圖《FUNNY FACE CARD》獲得日本優良設計獎。著書‧商品有《折りCA》（青幻舍）、《妖怪おりがみ》、《めでた尽くし》（皆為講談社）、《トントン紙ずもう》（KOKUYO）、《ゲゲゲの鬼太郎折り紙》（妖怪舍）、《ハローキティ折り紙》（sanrio香港）等。2010年於美國、2012年於墨西哥出版。在《ラジカセのデザイン》及《kokeshi book伝統こけしのデザイン》（皆為青幻舍）等書籍中，也著手寫真集的企劃‧編輯‧設計。目前正持續構思著世界共通、老少咸宜的摺紙造型。

COCHAE的名字由來，因緣於出生地岡山縣的傳統民謠《備前岡山太鼓唄（こちゃえ節）》。具有「請到這裡來」、「這裡真好」等含義。

日文原著工作人員

攝影───────────原田真理

插畫───────────よこやまひろこ

設計‧DTP─────チャダル108

定價280元

國家圖書館出版品預行編目資料

小女孩的摺紙遊戲/COCHAE著；彭春美譯. -- 三版. --
新北市：漢欣文化事業有限公司, 2023.10
144面；21x17公分. --（愛摺紙；19）
ISBN 978-957-686-887-0(平裝)

1.CST: 摺紙

972.1 112015261

愛摺紙 19

小女孩的摺紙遊戲（經典版）

作　者 / COCHAE

譯　者 / 彭春美

出　版　者 / 漢欣文化事業有限公司

地　址 / 新北市板橋區板新路206號3樓

電　話 / 02-8953-9611

傳　真 / 02-8952-4084

郵　撥　帳　號 / 05837599 漢欣文化事業有限公司

電　子　郵　件 / hsbooks01@gmail.com

三 版 一 刷 / 2023年10月

本書如有缺頁、破損或裝訂錯誤，請寄回更換